U0119848

請偷走海報！

ポスターを盗んでください

原 研 哉
Hara Kenya

＋3

ポスターを盗んでください ＋3

著者自装

目
次

小說新潮連載（一九九一・一月號～一九九五・三月號）

「歡迎國文考試入題」「前往米蘭的早晨」「水的愉悅」為新增的三篇

解說　這空白的十五年

原研哉

《請偷走海報！》是我一九九五年出版的隨筆集，裡面收錄了一九九一年到一九九五年間在《小說新潮》連載的五十篇散文。大部分內容取材自我剛出道時的工作，而今再度出版本書，暴露十五年前不成熟的我，難免羞愧於心。聽到平凡社提出「＋3」的建議後，心情才轉趨積極。

這個提議是再寫三篇以現在生活為題材的新文章，附在書末。這麼一來，過去的隨筆就能和現在衡接了。至於中間空白的十五年，正因為沒有文章存在，反倒成了有意義的空白，可以盡情馳騁想像其樣。從三十五歲到五十歲，身為一個設計師，我真的很忙，要寫連載專欄，完全不愁沒有題材。在這種情況下，那些沒有寫出來的東西，或許有其意義。因此，我離開書寫、沉浸在設計樂趣中的十五年，就讓它

8

浮游在空中也罷。

或許，將來有一天，我會針對這十五年間經歷的事情，以及今後的日子，再度提筆為文。不過，像本書這樣中間存著一大段時間空白的情況，古往今來，皆不曾見。

另一方面，我懷疑自己以前的文章有點硬，心虛地重讀一遍，確實有許多需要反省的地方。文章的魅力不在於文筆的好壞，而在於觸動讀者的力道。我在這些文章中鮮明感受到勤於競爭時的年輕自己，以及那雖然尋常、但現在的我已經失去的稚嫩天真。

當然，五十歲這個年紀絕不年輕，但也不算老。寫完「＋3」的新文章，我真的想把智慧及體力巔峰設定在六十五歲左右。因此，我還擁有仍會繼續變化的十五年空白。在此意義下，這也將是激勵我今後十五年的一本書。

也許有些讀者想從最後的三篇文章讀起，但我仍期望你們能夠從第一篇開始閱讀。本文之後，是原文照登好友原田宗典為本書所寫的序——「第一次寫序」。

第一次寫序

原田宗典

坦白說，這是我生平第一次寫序。怎麼寫才吸引人？我完全不懂，著實煩惱了一陣子。不對，不該用過去式，應該用「正煩惱中」的現在進行式，比較正確。就在我開始下筆的此刻，我還在煩惱得嘀咕不已。

如果只是第一次寫序這個理由，我還不至於這樣煩惱。是因為本書作者是原研哉，我才這樣深深煩惱。對我來說，他是無可取代的好朋友。我們交往的歲月長到一一回顧都會頭暈的地步。因此，要幫他的書寫序，非常棘手。就像要剪頭髮時，他突然遞過來一把剪刀，吩咐我「剪好看一點！」隨即轉過身去。

他在書中提到，幫我的書做裝幀是「麻煩的工作」，現在立場剛好顛倒，幫他寫序才真是麻煩。萬一失手，剪得長短不齊，不知道他會怎麼埋怨，可也不能因此不

10

接下剪刀。

但仔細想來，其實是我看到他磨得鋒利的剪刀，想試試刀鋒的銳利。他有志於設計以前，就像寫日記似地勤寫文章，讓朋友自由閱覽。我也多次在感受到他像以內褲姿態示人的難為情下，看過那些文章，感覺還真不錯。當然，是有現在重看、會讓人微笑中帶著苦笑的文章，但我當時是真心佩服。我不想讓他得意，所以沒說，

事實上，我真的很佩服。心想，這小子能寫！

我終於說出那份感受，是我自己成為作家、有了自信以後。如果太早告訴他，被他迎頭趕上、甚至超越，我會不爽，所以保留了一段時間。他已在設計領域嶄露頭角，著實創造出「原研哉的世界」。我從他口中聽到的世界，覺得非常刺激有趣，

不停勸他，

「寫啊！寫啊！」

甚至幫他介紹編輯。

本書收錄的文章，都在《小說新潮》上連載。這本雜誌每月都會送到我手上，我也會巨細靡遺地檢查他的文章。變成鉛字讀後，再次覺得，

「我果然沒有看走眼。」

原研哉式的風趣，流動在文章裡。用淺顯的話說，就是「他用了鮮美的湯底！」。

「湯底」這個詞在他而言，當然是設計。這個湯底提點了他文章的鮮味，成為生津可口的美味餐點。

在現今的設計世界裡，原研哉被公認是確立「美意識」的人。他設計的海報和商品，都是他思想的體現。是他長年以來想在其中證明自己的結果。或許，我這樣寫，他會似怒猶喜地跟我說，

「你這樣誇讚，我反而難做，別說了！」

可我絲毫沒有要誇讚他的意思。我只是遠遠站在距離之外，以清醒的眼睛觀察他的工作、認同他的成果而已。

《小說新潮》連載時的總標題是「創作那個」。我希望大家注意，重點是「創」，不是「作」。原研哉是本能地想創出什麼、完成什麼的人。是對那個「什麼」的周圍若隱若現的東西有著強烈好奇心的人。當他企劃通心粉展覽會時，抓住我喋喋不休講了兩個小時的通心粉後，一本正經地問，

「我的話無聊嗎？」

他是這樣的人。

就用這個總結這篇棘手的序吧。

車票

目前為止，我著手的設計中，最小的東西是JR車票。就是投幣式自動售票機販售的車票。我這麼說，大部分的人都一臉訝異。

印在上面的「有樂町▼140圓區間」無聊字眼，到底有什麼好設計的呢？不是這個。你再仔細看看。我設計的是文字的襯底，也就是「底紋」。

一九八七年冬，我任職的日本設計中心突然接到已在那年四月決定獨立、民營化的舊國鐵設計專案，上上下下忙成一團。要設計統一的標誌、決定貼在電車的什麼位置、各公司的企業顏色……。

車站裡面所有標示物上的「國鐵」字眼都要換成「JR」，還有從業人員的徽章、名片等，全部都要更新。就算不到奧運或萬國博覽會那種程度，但忙亂的情況以颯

風比喻，算是一場強度颱風，正掃過公司內部。

我長期出差回來，看到公司這個情況，有點失望。因為這種案子的重心是設計標誌，那個時候已經鎖定幾個最終案子了。簡單說，我太晚搭上這班電車。最後上車的我，輪到的是「車票」設計。真是個心酸的玩笑。

那是一個低調至極的工作。

設計師常常會被由衷喜歡那個工作的人打動。這心境有點近似廚師。

「底紋」的設計師，雖然像市郊鄉土料理餐館的廚師，但也不是沒有客人賞識。

當時，我的上司中，有一個熱心的鐵道迷。

對一般人來說，愈是微不足道的細微末節，對鐵道迷來說，愈是有傾注愛情與好奇心的價值對象，他不時在我桌邊打轉，提供意見。

雖然讓我有點困擾，但至少有人對這個很感興趣，是我當時的安慰。

底紋必須有不能輕易複製的複雜形式，但因為是襯托文字的背景，圖案也不能礙眼。而且要有符合新生 JR 公司出發的意義。同時，還需要可以識別六家公司的竅門。

我畫好草圖、貼好底稿、組好圖案後，反轉放大鏡，看著圖樣變小的底紋。像是密宗的曼陀羅畫家在工作。如果是現在，這部分可以用電腦設計軟體迅速處理，但

16

那時還是手工作業。

大量的圖案散亂在桌邊。重複單純圖形的圖案，能夠做出質地比較平均的面，但也欠缺複雜感，單調乏味。舊國鐵車票的底紋是象徵化的機關車傳動軸，是相當不錯的設計成果。我不能做出完成度比它差的作品。

要滿足所要求的條件，頗費一番功夫，但若非這些條件，也絕對無法成形這不可思議的圖樣。

圖案的意義是鐵道迷上司想出來的。

「以象徵符號為中心，左右是擴散的波紋，配置在四個角落的六條線代表獨立後的六家鐵路公司。」

怎麼樣？

六家公司的識別標誌分別改為北、E、C、W、S、K 六個字。分別是北海道、東部（EAST）、中央（CENTRAL）、西部（WEST）、四國（SIKOKU）、九州（KYUSYU）六家 JR 公司的首字母。JR 北海道公司用「北」，是回應特別執著「北」字的北海道地區的要求。

我對這件工作產生奇妙的眷戀，每次買票時都忍不住凝視再三。遇到印刷不好、圖案模糊時，心口還會隱隱作痛。幸好新幹線的車票印刷狀況都很好，讓我得以享

JR 車票的底紋基本圖案（上）和六家新鐵路公司的首字母（下）

受輕鬆愉快的國內旅行。

追記……最近幾年，都市地區已引進自動售票機，車票資訊的主力已經移轉到背面的咖啡色或黑色磁條部分，感覺上，「底紋」似乎顯得落伍而愚蠢。雖然圖案複雜，但真要有心，也不是不能複製，但好像不曾聽過「因底紋有異而發現假票」的新聞。的確，世界各地的都市都已經看不到有「底紋」的車票。多半是磁條記錄簡單記號的簡便車票。可能不久之後，底紋就要面臨消失的命運了。這麼想時，覺得有點惋惜。

再度追記……在二〇〇九年的現在，都市地區的電車上下車都已卡片化。我自己也是利用手機通過收票口。底紋變成了「古董」，但也因此更令人憐惜。

任性的瓶子

我開始設計威士忌和白蘭地的酒瓶，不知經過多久了？常常在快要忘記的時候，工作就會上門，就這樣經手了十多瓶。當我旅遊外地在酒吧突然看到這些瓶子時，油然生起「噢，在這種地方撐著！」的親切感。

平面設計師參與這種工作，主要是設計瓶子上的標籤。很少著手酒瓶的設計。我也一樣，但因為只設計標籤，總覺得有所不足，對酒瓶素材感和形狀的意見又多，不知不覺也開始設計酒瓶了。

通常，酒瓶設計容易受到生產設備限制，是由玻璃公司的設計部門掌握主導權。因為這需要生產過程相關的專業知識、在種種製造條件下制定合理計畫的技術。基本上，日本企業討厭麻煩、追求合理性的製造體質，已滲透酒瓶設計的發包者和生

產者，他們都傾向事先排除可能影響到生產的突出個性和特徵，不太歡迎總會提出麻煩要求的設計師參與這個過程。

但偶爾也會稍微脫離這種常識，需要有個性且有強烈主張的設計。這時候就來找我了。

基本上，我不畫威士忌瓶的設計圖，只畫草圖。因為畫設計圖時會顧慮各種製造條件而思考形狀，不知不覺中做了無謂的妥協。因此，雖然知道這樣做有點任性，還是把從草圖作成設計圖的作業交給玻璃公司，相對來說，這樣草圖會畫得比較仔細。先把現實的限制放在一邊，針對我想實現的設計重點，畫出草圖。

草圖交出去不久，設計圖即送回來。我緊張地打開一看，多半時候都和草圖似是而非。讓我偏頭尋思，對方究竟是怎麼詮釋？才會變成這樣的設計圖。當我要求對方說明時，果然都是生產性的考慮。

諸如瓶口沒有一定以上的寬度、無法填充內容物。計算容量後，比率就會改變。這些限制確實存在，角度的曲線若不夠大，容易破損。玻璃的總量不能再超過等等。但是看著和我的設計意圖相差懸殊的設計圖，老實說，我還是很訝異。我這個設計者地位低，絕對不會過分要求。我的設計是有部分參考實際存在的酒瓶，但像歐洲製作的酒瓶和古董酒瓶那種需要耗費龐大時間及手工的東西，似乎難以放到忙碌日

本的大量生產線上。總而言之，不是做不到，只是現有的生產機器很難做到而已。

經過數度修正與溝通，設計圖漸漸接近我原初的草圖。實在談不攏時，也只好就損害較少的部分做修正。在正式量產前，先以半人工方式（近似半手吹的方式）做出樣品，實際確認裝入威士忌後的透明度和玻璃質感後，才正式生產。

爭執較多的是厚酒瓶部分。厚瓶子的玻璃厚度不易保持一定，會產生薄厚不勻的狀況。我的設計意圖就是針對這一點，想透過厚度不勻的玻璃看到像是波浪起伏的琥珀色威士忌。

但日本現在的工業技術已進步至製造出薄厚均一、沒有不勻的玻璃瓶，要讓成品如我所想，非常困難。日本人欣賞陶器的不勻稱美，但對象換成玻璃時，情況就不一樣了。

好幾個酒瓶都是突破這些障礙而難產誕生的。正因為如此，我對它們特別鍾愛。

威士忌裝入其中、實現令人暈眩似的琥珀色微波時，我打從心裡感嘆，啊，做出來果然是對的！貼上精心設計的標籤後，感慨更深。

不過，這種難產的酒瓶，似乎也到處帶來困擾。首先是重量問題。不利搬運，自是當然，可以想見相關的抱怨。即使運到目的地後，也有意想不到的問題。譬如擺在酒吧的架子上，因為太重而壓垮架子。酒廊小姐倒酒時，重得喊累。

The Blend of Nikka "Selection" 草圖

我不是不了解，但還是希望他們能夠忍耐一下。或許，這真的是一個任性的酒瓶，但如果把這些角度弄成圓弧形，就會覺得索然無味。只要是威士忌的瓶子，我是有點頑固。

反正，我就是一邊到處衝撞現實的問題，一邊設計威士忌酒瓶。

2 5　　任性的瓶子

透明女郎

那是我傾注全力在女性內衣時的夏天故事。

八六年夏天，我製作華歌爾的月曆，華歌爾每年推出的內衣美女月曆，向來大受好評。對設計師而言，這無疑是件輕鬆快樂的工作，包括攝影人員，大家都幹勁十足。由於這個工作需要高度的創新水平，和日新又新的創意，因此並不交給特定的設計師，總是採取幾個設計師一起比稿的形式。這個夏天，宿願得逞，我的提案獲得採用。

當時，我的工作幾乎都在做外銷汽車型錄設計。這是第一次參與服飾設計，而且是內衣。在其他設計師面前，我強忍歡喜，心中卻高喊著萬歲、萬歲、萬歲，心境就像首度站上甲子園的高中棒球隊員，著手工作。

我的構想是，完全剔除內衣模特兒照片中的背景和肉體部分，只留下內衣來表現女性身體的美和性感。

裹著肉體的內衣，光是那豐滿隆起的線條，就充分具有感受肉體份量的表現力。

試著想像是透明的模特兒穿著內衣擺姿勢，或許容易明白。雖然沒有肌膚，顯現不出實質的生動感，但布料呈現出來的體態和曲線，反而強烈喚起對肉體的想像力。

還有，肌膚縫隙間形成的一絲陰影。在透明女郎的表現上，這個陰影也是不可或缺的要素。明晰挑出那細微的陰影，和內衣搭配在一起，能夠再次呈現宛如其中有軀體似的存在感。如同錯視那樣。

即使定睛凝視，也沒有實體的肉體。沒有肉體，可以削減過剩的肉慾感，在妖嬈中浮現優雅的氣息。這就是我的目的。

內衣這種東西，本來就充滿了過剩的魅力。它能演出婀娜多姿的女性軀體。那種過剩的感覺若再超出一步或增加一分，就變得有點猥褻。這太可怕了。所以，一定要含蓄、壓抑地表現。

我從草圖中慎重選出六個姿勢。

另外，特別訂製幾套攝影用的內衣。我們找尋能夠完美呈現肉體線條的軟中帶挺的布料，復刻稍微脫離現實的古典設計。有些姿勢下，看得到部分內裡，因此內裡

的細節也必須經得起鑑賞。這些細節都會左右成品的呈現。

接著是攝影。先找模特兒試鏡。我很怕試鏡。並非不好意思面對穿內衣的模特兒，只是抗拒直接盯著別人看的舉措。尤其是這種並非選角色、而是選肉體的情況。

我看模特兒，也被模特兒看。我如果不能貫徹果斷的職業意識，似乎會屈居下風。

只要有一絲遲疑或顧忌，就不能成事。這不像用嘴巴說那樣簡單。

「擺這個姿勢看看！」

我一邊指示，一邊冒冷汗。雖然知道要找出能完美呈現畫中姿勢的肉體，但怎麼也掌握不到決定性的關鍵。

親切的華歌爾宣傳課長看出我的困擾，婉轉地教我檢查重點。胸部的形狀，就是外行人也懂，難的是中段腰部、還有大腿到膝蓋的線條，要像人魚那樣美麗的線條才理想。腰骨突出、呈現方形的就不行。

可是，一直沒看到理想的模特兒，如果有，應該醒目得一眼就看出來。

我佩服他的老道，他卻用關西腔說：「是件不幸的工作哪！」

攝影是用 8 × 10 的大型照相機。

照片中要剔除的不只是露出的肌膚，連細緻的蕾絲縫隙露出來的肌膚也要仔細剔除，否則無法完成透明的女郎。因此需要像大學筆記本那種大底片的細緻畫質。

28

摘自華歌爾月曆'87

通常在拍攝時裝照片時，為了以高速快門動作捕捉模特兒表情的微妙變化，是以捲片式的小型相機為主。這種每拍攝一張就要大動作抽換底片的大型照相機，比較少用來面對活生生的人。但在畫質為優先的單純想法下，決定使用大型照相機，攝影師和工作人員也以拍攝汽車廣告的陣容，面對這場攝影。

這些鍛鍊有成、以團隊精神為傲的溫柔男人組成的攝影隊，雖然有點彆扭，還是以最高的誠意進行攝影工作。他們從汽車那種硬梆梆的被攝體獲得解放，投入這久違的女性模特兒、而且是內衣模特兒的攝影工作，自然更加賣力。

全身塗得雪白的模特兒擺著姿勢。肉體塗得雪白是為了在照片上容易剔除。

模特兒的姿勢很難保持穩定。靜止姿勢持續一段時間後，就因為疲勞的關係，使肉體喪失生氣。我擺出我要求的一連串姿勢，指示、擺動模特兒。攝影小組此起彼落地按下大型照相機的快門。

攝影工作整整持續兩天。

月曆完成後不久，一個自稱是模特兒祖母的人，透過模特兒俱樂部，說她孫女是這份月曆的模特兒，希望我們送她一份。我記得是來自舊金山。

我當然高興地送過去。只是，這位祖母看到變成透明女郎的孫女時，不知作何感想？

30

設計師的麻疹

去看舞台劇時，劇場入口都會有人發送傳單。不是一張、兩張，常常是二十多張厚厚一疊。訝異竟然有這麼多的劇團存在的同時，也可藉以打發開演前的無聊時間。那些傳單幾乎都迸發出像是舞步不齊的芭蕾舞團那笨拙、開朗但壓抑不住的年輕設計能量，讓我不覺苦笑。

小劇團在其性格上，很難說是財力雄厚，設計傳單的人通常是團員剛出道的設計師朋友。剛出道的設計師有忙不完的助理工作，難得有機會設計自己的作品，因此就算是免費設計，也想自由發揮一下。

設計師肯定都經歷過這種時期。

我也有過這種像是出麻疹的時期，也是劇團的工作。

那要回到八〇年代的前半。

我那廣告文案朋友原田宗典幫忙製作年輕劇團「夢的遊眠社」的公演簡介，需要設計師，找上剛出道的我。那時，遊眠社還窩在東京大學的駒場小劇場裡努力地要把戲，以野田秀樹的獨特劇本和動作激烈的舞台表現為特徵，開始受到各界注目。

我們就像得到新玩具的小孩，興奮地通宵熬夜忙著這件工作。

公演簡介是分送給觀眾、印上戲劇解說、作家對談、下次公演時間等的印刷物。既然參與了，就想做出特色來，於是做成五摺的蛇腹形式。打開時有較大的畫面，可以放上象徵戲劇的主圖。每次的主要工作就是畫主圖，這也是我們的祕密樂趣。

野田秀樹的劇本大綱很難理解，到處都是難以捉摸的言語表現，不易掌握整齣戲的全貌。而戲劇這種東西，是要演出以後才具有現實感，光靠文字無法想像的東西，上了舞台後才會顯現。因此，一板一眼緊盯劇本做出來的圖案，總覺得印象模糊，扼殺了戲劇的新鮮度。

那有點像餐前酒，但有時候，有點不搭嘎的餐前酒反而更能襯托主菜的味道。

在那一連串的設計中，印象最深的是「瓶裝的拿破崙」。我記得那是憑著劇名形像隨意設計的圖，與戲劇內容沒有直接關係，不過，後來同名的書裝幀時也採用，頗獲好評。

「瓶裝的拿破崙」公演傳單（部分）

內裝信紙的軟木塞瓶子摔破了。玻璃碎片散落四方，信上的文字也跟著飛散一地，許多一身黑衣的小人拿著拖把和掃帚在收拾那些飛散的文字。

如果是現在，可以拜託插畫家以寫實插畫描繪出來，但在當時，我們是實際拍攝以後再合成。因為大家都很閒。我記得瓶子一直摔得不如人意，連續摔了好幾個瓶子。

小人則是請演員幫忙，穿上借來的歌舞伎撿場人穿的黑衣服，從攝影棚的天窗以俯瞰角度拍攝。那些演員非常幫忙。

遊眠社的設計工作持續了四年，做完劇團創立十週年紀念的寫真集後，我終於放手。那時，劇團已成為主流，脫離小眾媒體的框框，需要大眾化的宣傳，這已不是剛出道的設計師利用業餘時間應付得了的工作。而且我也開始忙著自己的事，因而漸漸遠離劇團的工作。

但這不表示我和劇團的關係就此結束。因為我那個文案朋友又變成「東京壹組」劇團的專屬作家，開始寫劇本了。這是想恭維它年輕活力洋溢都很難的劇團，都是些青春已逝的人。很多演員已到了無法後退、回到公司正經上班的年齡，不知該說沉穩呢？還是豁達？只有缺錢這點，和年輕劇團一樣。

我雖然已經過了出麻疹的時期，但當他們有所求時，我還是欣然接受。就在我寫這篇稿子的時候，正在設計他們下次公演的海報。

麻煩的工作

這是幫朋友做書籍裝幀設計的故事。

我有個朋友原田宗典。朋友這個詞，總讓人想到紳士般的交遊關係，但他卻是我高中以來的惡友。

他自己說：「我現在是出版界注目的人。」所以，多少有些人知道他。他很久以前就嚷著我要當作家、我要當作家，結果，真的成為作家。他的書，我也裝幀了好幾本。

他自己說「書賣得很好」，大概真的有些銷路。

的確，他從高中時代就能寫。上課時，把四百字的小型稿紙藏在課本下面，用派克鋼筆寫下圓圓的小字。填滿那些小格子後，還意猶未盡，目標轉到我的課本背面。

我很認真地閱讀那些他自己現在重看，肯定要哀號連連的小說，並且用岡山土話誇獎他。

高中畢業後，他進入早稻田，我進入武藏野美術大學，各自朝喜歡的方向前進，但厚厚一疊稿子往來的習慣延續至今。只是小型的稿紙換成普通的稿紙。不久，又變成電腦文字。而現在，我只看校樣。

我要談的是，《無奈的人》（しょうがない人）這個無奈的人，好像就是他父親。他的故事多半是私小說的性質，這點讓我有點困擾。幫好朋友以「父親」為主題而寫的「私小說」做裝幀，沒有比這個設計更令人費心的了。

雖然作品本身很有意思，唯獨這點，讓我沉吟再三。

光是腦中一閃而過的書名設計，就讓我心裡有點涼颼颼。「無奈」這個詞，讓人有著在絕望深淵中浮現有如茶葉梗豎立的溫暖感覺。為了傳達那種微妙氛圍，我們做出結論，要在封面放上帶有「無奈」感覺的東西。

於是，我和他還有幾位好友，一邊喝茶，一邊思索「無奈的東西」。例如，掰壞的連體筷。這相當無奈。但是神經質的人看到，或許更焦慮。而且，是用這對掰壞的筷子吃麵的人比較有「無奈」的感覺吧。或者，掛著襯衫的變形衣架？不，扭曲的曬衣夾更有張力。

討論白熱化。

其中最讓人感到無奈的是醬油罐。就是大學餐廳或大眾餐館桌上那種企鵝形狀的東西。那太過於無奈的感覺，讓我們都沒話說。後來決定用大眾餐館醬油罐的插畫作為《無奈的人》的封面。

我欣賞這個構想，可是作者反對，說「太過分了」。結果，是用他父親常戴的那頂帽子入畫。雖然平淡無奇，但也不違逆他從這個角度對父親的深思。

幾天後，底稿做好時，我打電話告訴他，他說：「傳真給我。」真是厚臉皮的作者。我有點排斥別人用粗糙的傳真看我剛完成的設計稿，更重要的是，這很像在朋友面前朗誦學他寫的詩，很不舒服。

傳真過去不久，電話響了。

「這個框住書名的黑線有點像訃文，會不會太黯淡？」

他不客氣地說。

「你想太多了。」

我想輕鬆回答，但臉頰不覺痙攣。

「傳真是黑白的，感覺不出來，等看過上色的校樣後再做結論。」

我壓抑即將揚高的聲音說，掛掉電話。

兩個星期後，校樣出來了。結果，完全沒有修正，書完成了。

「唔，相當！」

這是他的感想。

我不知道「相當」什麼，我自己的感覺是，「唔，總算！」

他到底明不明白這份辛苦？書籍大賣時，這個朋友又興奮地向我炫耀。

「加印了、又加印了！」

外籍評審的心得

九〇年夏天，香港設計師協會來函邀請，是否願意擔任「DESIGN '90」比賽的評審？

我驚訝怎麼會選上我這種後生小輩？問過條件後，了然於心。原來對方打的是要我自費遊香港、順便擔任評審的如意算盤。主要是因為沒有正式邀請的預算，即使請來設計大師，也恐招待不周，所以找些比較不在乎的年輕設計師湊數。

相對地，他們負責我在香港滯留期間的飲食，也歡迎攜伴同行。

老實說，我對香港非常著迷。我的舌頭，不知是在香港轉生了？還是在香港歡度了成年禮？完全為香港「吃」的世界傾倒。我貪婪地深掘味覺的快感，四千年的飲食文化帶領我到達未曾經驗的味覺領域。這種快樂一度經歷後，永難忘懷。而且，去

見見那些睽違已久的香港設計師朋友，也是一樂。和他們再度圍桌大啖中華美食也不壞。

於是，我接受邀請，約了兩個朋友同往。

評審會是在香港島灣仔的會議展覽中心舉行。主辦單位負責人是香港貿易發展局設計主任克里斯多佛‧周。這個表情難以捉摸的中年人，不時露出八字眉扭曲的目中無人表情。

他是個讓人好奇究竟有哪部分堪稱「克里斯多佛」的道地亞洲人。不過，香港人好像都是這種姓名。

像是湯尼‧譚、傑尼斯‧郭。起初我以為是基督徒的聖名，但似乎不是。好像是把小學老師幫他們取的英文名字直接當成名字使用。香港就是這樣的地方。

評審一共九人，來自海外的只有我和美國伊利諾工業大學的查爾斯‧歐文教授。相當奇怪的組合。

在八字眉的克里斯多佛的介紹下，我和歐文教授握手。總覺得有種狐狸變成的人在偽龍宮城裡不期而遇的異樣心情，彼此都有點奇妙的覥覥。

審查開始。

記作品編號的表格分到我們手邊，覺得好的作品打上圓圈，差一點的畫上斜線。

評審座席前，螢幕緩緩降下。好像先評審電視廣告。我有一點心虛，我以為只是評審平面設計。一個作品重複播出兩次，依序進行。這些電視廣告都是廣東話配音。

螢幕上成龍又叫又跳，最後出現 NIKE 的運動鞋 Logo。這個很容易了解。但有些完全不明白內容的作品。一對父子依依不捨在人群中道別，有如電影一景，但在我無法解讀的四字成語之後出現手錶的電視廣告，讓我有想逃離的感覺。

我瞄一眼旁邊的歐文教授，他按照自己的步調，只看一遍就大膽做出評斷。我們四目交接時，他眼中露出狡黠的笑意。

那是共犯者的笑。

我恍然大悟。這就是美國人的果斷吧。

的確，我想以香港人的標準來看，太勉強了。我們畢竟是外籍評審。即使煩惱無法理解細節，也無濟於事。只要以自己的感覺為基準評定好壞即可。不懂的影片看了兩遍還煩惱不定，怎麼跨越國際社會？

心情變輕鬆後，我也和歐文教授一樣，代表異文化的觀點，逕自做出我的評斷。擁有兩名勇敢的外籍評審，審查順利進行。到了平面設計類時，我終於找回從容自信，有餘力欣賞作品了。

香港的設計水準，總的來說並不高。它以轉口貿易為主，工業製品加工及生產開

始的歲月尚淺，工業設計和平面設計都只有二十多年的歷史。

但偶爾仍會看到非常突出的高水準作品。這個中等教育以上都用英語教學的獨特文化環境，在設計領域中也產生和日本截然不同的東西洋融合感覺，很有意思。像把明清時代古老民藝巧妙納入設計中的作品，新鮮醒目。或許外國人眼中的日本也是這樣，紮根於本國文化的表現，往往有著無法模仿的震撼衝擊力，具有遠遠超過表面折衷趣味的真正感動。

經過一輪審查、二輪審查後，兩千件作品中選出十九件角逐大獎，最後進行舉手表決。

我最先推薦的是陳幼堅為文華東方酒店做的巧克力包裝設計，那是值得一看的系列設計，弄成大盒子後，感覺很有份量。大膽點綴上稍微偏暗的燈光拍攝的龍浮雕照片，相當時尚，令人印象深刻。

主題是東洋的，但主題的使用方式和英文的文字組合感覺明顯是西洋的。使用古老民俗藝術，往往容易流於本土的印象，但他大膽拋開東洋的情調，從西洋的觀點來處理，賦予作品知性優雅的魅力。

很遺憾，只有我一人推薦。

最後進行討論，靳埭強設計的溫莎牛頓顏料的雜誌廣告奪得大獎。

這也是以東洋設計感覺巧妙營造西洋顏料廣告的佳作，對大獎而言，是有一點份量不夠的感覺，但得到大多數評審支持，我也只能同意。

這個時候，教授和我那已被東西洋感覺渾然一體的香港設計毒氣侵蝕得筋疲力盡，精神困乏，連說笑話的力氣都沒有，只能勉強聳聳肩膀。

接著是電視台和報紙的採訪落井下石，吸走我們最後的生氣，但仍誓言再會，握手，離開會場。

教授鬆開領帶，頭髮有點亂，臨別一瞥，依舊閃著狡黠的光。瞬間以眼示意的我們，也在瞬間共同享有那過剩的異國情緒帶來的疲勞感，以及只有那種狀況下才有的奇異連帶感。這是只有外籍評審才有的不合理喜悅。

「哎呀！辛苦了，辛苦了。」

朋友來到會場。他們昨晚被拉去參加香港設計協會聯歡酒會，折騰了一晚，今天本來不想來的，但經過一天的悠閒觀光後，心情大好。我們轉往圍繞圓桌而坐的美食聚餐。

身體其它部分雖然感覺精疲力盡，但舌頭依然健在。那晚的廣東菜，更助長了我對香港的愛戀。

44

45 外籍評審的心得

太平洋上的憂鬱

這是一個失敗談。

一九八七年十二月，我們委託洛杉磯的插畫家為某汽車廠商畫企業廣告。

插畫家是席德‧米德（Syd Mead）。電影《銀翼殺手》、《電子世界爭霸戰》、《二○一○年太空漫遊》的美術指導，讀者大概可以想到「啊、是他」吧。工業設計師出身的他，以寫實筆觸描繪未來都市的畫風，創意極有條理，連細部的感覺都有強大的說服力。他和 NASA 簽約，負責太空實驗室的室內設計，把太空開發的近未來計畫置換成想像的映像，在我們已經習慣高科技的眼中，依然充滿嶄新的逼真魄力。

委託的插畫是以近未來的汽車化為主題，描繪一條遙望近未來建築林立、向郊外

46

延伸的高速公路。因為是近未來的映像，不能憑空亂畫，必須具有合乎邏輯的說服力。

我根據席德・米德過去的作品，做成一張概略圖，傳真到洛杉磯。米德針對這張概略圖，畫了三張加入他建議的草圖傳回來。

就這樣，透過傳真，數度溝通後，確認了最後的圖案，委託他正式製作。

我聽東京的代理人說，席德・米德脾氣古怪，住在洛杉磯郊外的豪宅，每天早上只在固定的時間、固定的光線中工作，使用的畫筆像針那樣細。

從這段話，我想像作家那瘦削、白髮、戴著銀色細框眼鏡的神經質模樣。有個寬敞游泳池的豪宅，座落在陽光充足的高地上，長毛狗在修剪整齊的草皮上午睡。整潔有序的工作室有一半在地下，只有上午時，帶著透明感的陽光穿過百葉窗的細縫。到了下午，光中摻雜著黃色時，他停止工作，坐在游泳池旁的休閒椅上，點燃那天的第一根香菸。

在傳真往來期間，我對他一直抱著這樣的印象。但實際飛到洛杉磯看見本人後，他跟我的印象完全相反，好像有點那個，但怎麼看，他都像個帶點鄉土味、溫和略胖的中年人。

他輕鬆引導我參觀工作室，那地方也和我的預想完全相反，相當狹小雜亂的空

間。他給我看完成近百分之八十的插畫。長得像腹語術人偶的助理在旁邊桌子為插畫上色。

洛杉磯的冬天也很暖和，雖然是十二月，助理只穿T恤。我呢，穿著像把慌亂的臘月東京直接扛過來似的黑色皮衣，和洛杉磯的明亮陽光極不搭調。

插畫乍看毫無問題，即將完成。但是仔細觀察，和他別的作品相較，總覺得不夠生動。雖然無法清楚指出哪裡不對勁，但就是看不到才華的煥發光采。

是因為我從草圖階段就一直看到而失去新鮮感嗎？不，不是這樣。在我眼前的，確實是席德‧米德的插畫，但是那裡面完全沒有「勁道」。因為我們是日本人而故意輕忽嗎？我額頭冒出冷汗。

和米德談著談著，我後來漸漸明白了原因。這個案子對他來說，並不那麼具有魅力。只是來自遙遠東京訂製的、和過去作品集相同水準的插畫。對方是官僚化的日本企業，要求細膩繁瑣，讓他有些不耐。他當然沒有直接說出這些話，但表情讓我感覺得到。

的確，我為了不讓廠商企業和這位世界級大師之間產生糾紛，是多管了一些無謂的閒事。譬如詳細分析他送來的草圖，連風景中的每一棵樹都要賦予意義，向企業方面解說。又把同樣內容的說明當作企業方面的解釋，連同草圖回傳給米德。

48

這完全是多管閒事。東京傳過來的神經質內容肯定使他已經有點不爽的筆尖更加遲鈍。

在洛杉磯那充滿陽光的米德工作室裡，我抱著黑色皮衣，難過地體認那個現實。

幾天後，我把完成的原畫裝入搬運用的黑色大盒子，帶著落寞的心情，離開洛杉磯。

應該一開始就和他見面談的。我應該不忌憚他的盛名，直接和他本人接觸。而且，能再多一點輕鬆告訴他怎麼畫的時間就好了。

反向朝著由東京飛過時，一開始就飛過的太平洋，我抱著重重的憂鬱。

吃不完的巴黎

許久沒來巴黎了。我到撒哈拉沙漠拍外景,往返都過境巴黎,回程時為了轉機,在巴黎有整整兩天的時間。

第一次走訪巴黎,是在二十歲時候。那是背著骯髒背包的匱乏旅行,住在聖米歇爾的廉價旅館,沒有多餘的錢上餐館,只能到小巷的市場裡買些麵包、乳酪和廉價葡萄酒,帶回旅館房間吃。那時候,豐富擁有的只是感受性,就像乾燥海綿吸水般,我從不熟悉的香菸標籤、地鐵車票剪下的碎片、市場並排的青椒顏色,以及鞋底的石板路感觸,汲取巴黎的文化。

對二十歲的感受性來說,巴黎就像一個吃不完的巨大卡曼貝乳酪,光在邊緣咬一口,就覺得夠撐了,再多吃一點,就要上火、流鼻血了。

關於巴黎的城市魅力，毫無贅述的必要。她是橫跨數個世紀的建築家、藝術家和政治家傾注熱情灌溉而成的歐洲文化精華，擁有難以攀比之密度的城市。

韓國的造型作家崔在銀說。

「來到巴黎，就沒有創作新東西的心情。因為，巴黎本身就是一個完成的藝術品，讓人無意再在其上添加新的東西。」

她不只是精緻至極的美麗城市。城市是人們歷經時代持續生活的結果，城市的風情也反映著當地居民的意識。

雖然街頭也有菸蒂，但是栽植樹木的美麗排列中，可以感受到城市在長年歲月中受到的強大照拂，以及時間推移中優雅生活的居民意志。

現代建築和歷經年代的石造建築自然地協調。噴水池雖然老舊，依然噴出水來。

就連麥當勞的霓虹燈也是白色。香菸和飲料的自動販賣機並不存在。

巴黎雖有確切的都市計畫，仍不可忽視市民想讓這個城市以這種形式存續的高度意識。那是市民共識所產生的城市優雅與驕傲。

傳說中有個日本武士來到巴黎，對祖國與巴黎的差距太大感到絕望，切腹自殺。不知道是不是真的，但我笑不出來。巴黎對敏感的感受性來說，確實是刺激太過強烈的城市。

因此，或許過了三十歲、頭腦不那麼機靈、感受性也漸漸遲鈍的時候，才能恰到好處地玩味巴黎整個城市釀造的愉悅吧。漫步街頭消磨時間時，我自以為是地想著。

但是，我再度面對要噴鼻血的狀況。

那天，我參觀奧賽美術館。原址是一九○○年巴黎萬國博覽會時設計的歐雷翁火車站，在一九八六年時復興成為收藏十九世紀後半美術品的美術館。

一九○○年的巴黎萬國博覽會，是大皇宮（le Grand Palais）、小皇宮（Le Petit Palais）等現代主義與樣式主義取得微妙均衡的建築一一出現，招致議論紛紛的博覽會。

鋼骨結構的巨大拱門式空間。企圖用石頭和灰泥工藝的學院式裝飾以掩蓋其醜陋的建築。這些像是尖端技術和傳統樣式互有不滿而又妥協，在美的意義下感到某種遲疑與躊躇的建築，在萬國博覽會中雖然眾所矚目，但不是所有的巴黎市民都能善意接納。像奧賽火車站，便被貼上低俗趣味的標籤，在鐵路關閉後幾度面臨拆毀的危機。

一九七三年以後，在龐畢度政權下，進行改建為美術館的計畫，後繼的季斯卡、密特朗兩政權繼續推動，這棟建築終於變身成嶄新的美術館。

52

經過比稿，改建工程由三名法國建築師組成的ACT集團負責，內部裝潢則請來義大利建築師歐龍第（Gae Aulenti）操刀。

一九○○年萬國博覽會當時，這座傳統與尖端技術融合的實驗性作品，在招致各界的感嘆與批判後，一度被忘懷，歷經一個世紀後，再度飛舞在時代的尖端。

我以前就對博物館和美術館的設計、不只是建築空間、也包括展示構成和平面設計很感興趣，不知從哪裡看到這個故事，略知一二。但見到實物後，發現遠遠超過我的想像。

只是用美術作品取代火車，就能成為美術館嗎？我原以為大概是一種廢物利用的形式。但實際踏入美術館後，不得不佩服這個把碩大的車站空間再生為美術館的創意。那個在一般策劃美術館時絕對發想不出來的巨大空間，鮮明地再生成為展示空間。

它的內部裝潢，大膽而自在地使用大理石和金屬，作為構成牆壁和展示台的素材，呈現美的調和。近一世紀以前試用鋼鐵與石塊組合的冒險成果，經過時間的洗禮，進化成一種新的雅致，在二十世紀的巴黎再次開花結果。原先備受批判的尖端科技和學院派的無奈折衷，已被巧妙地克服，作為一個現代的建築空間、提供新的寫實這一點，深具意義。

不張顯的擺設、配置寬敞的展示品空間、說明板的顏色尺寸和鑲嵌在牆上的銅器等金屬零件細部。

包括日文的四國語文說明文字，也自然顯示出羅馬字體和明朝體的優美，抓住我的視線。日文是直寫形式。不知出自哪一位平面設計師之手，雖然不如整個計畫主角的建築師那樣引人注目，但顯然很清楚自己的角色。

我的設計經驗雖短，也知道優雅不是只靠管理、強制和計畫就能夠產生。那是不經琢磨就無法得到的東西。那是一種知道精練琢磨中偶爾也需要鈍化的意義、洞悉自己文化之美也能發揮某種抑制的知性。

如果，這個案子交到日本或美國的建築師、設計師手上，一定只是復刻世紀末樣式，或是曝露更生動的現代性。

這讓我深深感覺到，對舊文化的認識之深與自信，以及加速吸納新事物的決心，這新舊之間振幅的寬闊，正是產生這種優雅的文化餘裕。

巴黎，依舊是個吃不完的卡曼貝乳酪。

手抄紙的迴廊

這是紙的展覽會故事。

八八年秋到九四年春，大約六年的時間，我負責名為「紙世界」的紙展覽會企劃和展示設計。這是株式會社竹尾主辦的活動，每年四月在六本木的 Art Forum 舉行。開始參與後，這成為我每年的樂趣。

竹尾很早以前就致力於這種文化活動，在公司創立七十週年和八十週年紀念時，分別出版了《手抄和紙》及《世界的手抄紙》。那不是只具皮毛的半吊子編輯作品，而是深入日本各個角落、一一探訪世界各地的手抄紙小村而完成，值得尊敬的苦心力作。

紙具有引動人們感覺的莫名魅力，遇到觸感及視覺都好的手抄紙，人們立刻興起

56

一股懷舊的情緒，

「啊，和紙，真好！」

那兩本書，卻是把這種剎那的懷舊情緒一掃而空的皇皇巨著。

紙對平面設計師而言，就像本壘對投手、砧板對廚師那樣重要。當然，非設計師也喜歡紙的人還是很多，但是像我這種人，一看到這本滿是魅力十足的手抄紙的書時，就像嗜吃蜂蜜的小熊，不知不覺忘了時間。

故事是九〇年的「紙世界」展。我擬訂計畫，要利用 Art Forum 的主會場，把我長年愛看的《世界的手抄紙》這本書轉換成展示空間。

就是把原本裝訂成冊的手抄紙一張張拆解開來，在會場中重新構成。當然，是要活用展示空間的空間優勢。具體而言，是把會場設計成像梯田般錯落有致的迴廊狀展示台，鋪上黑色板子，展示一張張三〇×四〇公分的手抄紙。

固定紙張的紙鎮是圍棋子使用的「那智黑」石，削成紅豆麻糬般大小，壓在紙的中央。這些石頭點點綿延的模樣，形成陳列的特色。

觀眾從入口拾級而上，就是梯田狀的寬敞會場上方，從那裡可以一眼看盡迤邐不斷的手抄紙迴廊。

陳列在最前面的是中國的手抄紙。把紙的發祥地擺在最前面，當然有理由。因為

會場的構成，是要重現一條經由韓國到日本，另一條從中亞到中東、再經北非，從摩洛哥飄過洋過海到西班牙，再縱貫歐洲傳到北歐的宏偉壯大「紙路」。希望觀眾可以用眼睛和手指去體驗紙的觸感和觀感，同時感受人類文化中紙傳播的壯觀驚人歷史。

會場中，有從埃及郵購而來的紙莎草。出雲地方送來的楮、雁皮和黃瑞香。加上中國竹紙原料的根曲竹和歐洲手抄紙使用的棉花，運用現代插花的風格，將這些原料植物配置在各國的手抄紙旁邊。

印度、泰國、西藏的手抄紙充滿野趣洋溢的風情。抄入各種顏色花瓣的馬達加斯加手抄紙。義大利、法國的鬆軟優美氣質。北歐的嚴格質感。中國竹紙的洗鍊風格。還有展現完成度無與倫比的和紙。

看著目不暇給的紙風情，我不覺入迷。這本全部拆開攤在整個展覽會場的書，呈現出完全不同的現實感。我雖無意對工作抱著超出必要的感傷，但這洋洋灑灑排列、來自世界各地的手抄紙，原原本本傳達出造紙人的體貼與溫暖。

抄紙作業不是輕鬆的工作，毋寧是重勞動。搗碎泡過水的樹皮纖維，抬起沉重的抄紙框，讓冰冷的水刺痛雙手，是個辛苦工作。雖然這樣，世界各地還是造出紙來。繞著迴廊，逐一玩味那些手抄紙，我不禁深深感動，

「人類真的喜歡紙！」

會場在開幕前夕布置完成。順利開幕的紙迴廊上擠滿長串的觀眾。

然而，這樣吸引人的手抄紙，如今也趨於沒落。那些散落在世界各山谷中的產地，也漸漸消失。雖說逝去的東西最美，如果真要這樣，沒有比這更淒涼的了。

香菇與文藝復興

終於去佛羅倫斯了。

我說「終於」，雖然誇張，但是有理由的。從我懂事開始，就不欣賞文藝復興時期的宗教美術。和三島由紀夫少年時期迷上古伊多・雷尼（Guido Reni）的《St. Sebastianus》完全相反，我對中學歷史課裡美術史和基督教濃密糾纏的部分總是興趣缺缺，進入美術大學以後，也婉轉地把文藝復興相關課程排除在選科之外。

如果有一個朋友會脫口而出「啊，我好喜歡托斯卡尼」，把我的注意力轉向十四世紀方面，情況或許會有改變，但是不巧，我沒有這種文藝復興通的朋友。

因為專攻設計，我的興趣是以十九世紀後半到二十世紀的藝術運動為主，心神和時間都顧不到古典，這也是理由之一。

因此，我就像草履蟲向光移動一般，自然而然傾向巴黎的龐畢度中心、紐約近代美術館等收藏作品比較新的美術館，也像討厭洗澡的貓一樣，生理性的背對佛羅倫斯的烏菲茲美術館等。

聽到波提且利、拉菲爾這些名字，我就像討厭吃香菇的小孩悄悄把香菇挪到盤子邊緣一樣，敬而遠之，「食指不動」，就是這個意思吧。

但是，我終於碰到一個克服這種心理障礙的機會。

今年夏天難得有個長假，決定到干邑、波爾多、蘇格蘭等地來一趟悠閒之旅，旅途最後則附上佛羅倫斯之行。也就是說，我計畫用文藝復興總結這趟沉浸酒精之旅，中合一下酩酊氣氛的腦袋。

從巴黎搭乘 JAC 到佛羅倫斯，飛行約三個小時。在飛機上熟讀了行前跟某位編輯拿的《佛羅倫斯美術散步》，逐漸緩和我對文藝復興的無知以及先入為主的觀念。

可是，每一幅作品的解說，始終出於美術史的觀點，我無法從中得到滿足知識慾望以外的樂趣。

但實際踏入這個城市，參觀聖母百花大教堂為首的幾座美術館、博物館後，原先覺得過剩的建築物裝飾性和繪畫中的宗教色彩，看起來意外地舒服。

設計和建築的世界，大概在十年前出現後現代、新現代的概念，試圖超越已經有些侷促而揮灑不開的現代主義。回顧我自己的工作，對樣式和裝飾性的新解釋，也成為課題。

生性淡泊的日本人，造型感覺傾向省卻浪費、追求合理性的現代主義，但是走到這個地步，開始感覺有所不足，也是事實。我無意輕易搬出古義大利的樣式和裝飾性來彌補我的感受，但在這個造型和設計的發源地，確實能夠感受我所尋求的某種反應。

文藝復興的繪畫技巧中，有著現代超寫實主義無法比擬的精緻濃密細節。用袖珍望遠鏡放大法蘭契斯卡（Piero Della Francesca）和達文西的繪畫細部觀看，不覺讚嘆出聲。就像第一次浮潛看到海底的美麗珍奇世界。是「深深體驗」這種呆板的形容詞也追不上的感覺。那是具有讓人冒起雞皮疙瘩似的驚異描寫力逼現眼前的繪畫樂趣。在不見光的暗部，也執著描繪出連相片紙也無法感光似的極細微陰暗世界。

因為職業的關係，我看過相當多的寫實畫。但那些現代的繪畫，包括對焦方式、模糊背景方式以及滲透的方式，終究只是模仿光學技術照出來的映像，亦即，模仿照片。文藝復興的繪畫讓我強烈感受到這個事實。我以前似乎小看了古典中的寫實

主義。

達文西尤其厲害。我從沒想到我會這樣讚美達文西，但他的畫確實充滿知性而完美。波提且利等人畫中的人物表情，稍微開放，給人好感。是因為文藝復興吧，達文西描繪的人物，就連在旁邊飛翔的天使，都顯現出驚人的高智商。《受胎告知》的構圖真是精彩，因為他有能力做到這個地步，害我生出不該有的懷疑，這會不會是一幅錯覺畫？從遠一點的地方看，裡面可能藏著另一幅畫。

因為太受感動，當我再度回到巴黎時，又拿著袖珍望遠鏡重新欣賞羅浮宮的文藝復興繪畫。達文西果然很好，《蒙娜麗莎》也很好。知性的部分很美。達文西說，知性就是美。這也是他的生活方式和所有作品的共通訊息。

「《蒙娜麗莎》是幅名畫。」

雖然我認為打從心底不這樣覺得的人可能出乎意料的少，但我還是無法不說，我很高興實際走了一趟佛羅倫斯，接觸文藝復興。這個城市到處都有藝術家為一個主題競相創作的痕跡。聖喬凡尼禮拜堂大門的設計、佛羅倫斯象徵的大教堂天頂，都是當時頂尖的藝術家們競賽的結果。梅迪奇家聘用藝術家，是走非常實用的方向，同樣苦於競賽的我，對於當時藝術家們的境遇，也有共鳴的部分。

總而言之，文藝復興時代是一連串的競賽，勝出者得到機會，正因為有那種狀況，

所以才有那種完成度。

就這樣，感覺那曾經敬而遠之的文藝復興貼近不少。就像終於願意吃香菇的小孩心情，真正品嚐其味的樂趣才要開始。

標籤屋

我最近設計的威士忌標籤，密密麻麻寫滿歐洲的 calligraphy（手寫文字）。深灰色的底，白色無光噴墨印出的文字，乍看就像歐洲大眾餐館門口常見的黑板菜單。

我一直想要嘗試這種略帶偏好感覺的設計，但因為可讀性的問題和缺乏大眾性的理由，遲遲無法實現。

這次著手的商品，是複式蒸餾穀類威士忌的特殊風味酒。是使用三層單式蒸餾器的高效率蒸餾器、以玉米小麥等雜糧類為原料的蒸餾酒。這種複式蒸餾出來的酒，味道精純而濃烈。

通常，這種複式蒸餾穀類酒會和大麥製造的麥芽原酒，勾兌成一般的混合威士

忌。沒有勾兌的酒，是以麥芽原酒為主流，在威士忌發祥地的蘇格蘭，像威士忌，就是單一麥芽原酒。複式蒸餾穀類酒是把勁道很強的麥芽威士忌中和成容易入口的酒。因為以單品問世，所以這商品是針對相當內行的威士忌通。

這是略有個性風味的酒，放進冷凍庫後會產生沉澱，這種狀態下品嚐，風味絕佳。

因此，這個酒的設計不能弄成一般威士忌的模樣，需要即使不這樣喋喋不休的說明，也能一眼看出「啊！是有點特殊的威士忌」的設計。

另一個原因是，我一直想嘗試以 calligraphy 為主題的個性化設計。

這次的 calligraphy 是以十八世紀的古文書為依據。我以前就對手寫文字很有興趣，於是把看到的東西都複印下來，從中挑出適當的來用。也就是影印古文書，挑選出我要的字，再組合成文章。這有點脫離「手寫」的行為。其實是麻煩、倒錯的古怪作業，但採用這種麻煩的手法，有相應的理由。

歐洲的 calligraphy 不是我自己可以寫出的那樣簡單，即使委託歐洲的書法家，也很難照我的期待那樣密密麻麻寫在我希望的空間裡。

十六世紀達到巔峰時期的歐洲 calligraphy，如今已無生生動活潑的色彩，失去原有的光采。因此我就像頑固老頭唸著台詞般，一定要看到古老的 calligraphy。

大英博物館裡有個手抄本裝飾畫（illuminated manuscript）的展區，展示許多

古 calligraphy 的傑作。可以看到著名的大憲章原本、莎士比亞等多位作家的原稿、音樂家的樂譜、王侯貴族的書信，以及宗教的教典等豐富多樣的珍藏品。

寫於十六世紀的伊莉莎白一世的書信等，不愧有 calligraphy 最盛期的優美及完成度，讓我不覺發出的嘆息霧濕了展示櫃的玻璃。當時的人肯定是每天以這樣的調調寫信和文章。那是「寫得好看」是寫字的另一個目的的時代。反覆的書寫把文字磨練得日益美麗。

因為打字機的普及，現在的歐洲人都不擅長寫字。就連書法家的字，也不見日日磨練的光采，顯得笨拙生硬。至少就我所知，是遠遠不及十六、十七世紀的字。

因此，我製作標籤上的 calligraphy 時，雖然不自然，還是採用前面的方法。

幸好，這些字是比較單純的 calligraphy 的元素構成，再構成時並不那麼困難。

這些字是用鵝毛筆寫的，文字的形狀有明顯的規則性。從直線粗、橫線細到一勾、一撇、一捺，都有一定的線條。這和模糊部分較多的日本書法不同。因為寫的人的毛病，書寫的元素雖有若干變化，但詳細分析後，還是可以抽離出構成文字的基本要素。在不破壞這個節奏的情形下組合文字，拼成比較自然的文章，不夠的字和沒有寫出的字形，也幾乎可以推理出來而正確重現。

手寫文字的特徵之一，是寫得密密麻麻的 calligraphy 好像會發出強大的光環。

像中國的符籙、手抄經文、阿拉伯文教典、印度的咒文以及羅塞達石，都能感受到這種力量。密密麻麻覆蓋紙面的文字群，難道具有發揮意義及理論結晶的作用嗎？

一一都散發出不可思議的強大力量。

那種文字表現的世界，和以高野切為代表的日本假名文字那種如同墨汁靜靜流入河水中，或是敏捷小魚成群在河中游動似的，著眼於留白的表現力的書寫世界，完全相反。

大憲章的文字密度太驚人，讓我不自覺感到像是水戶黃門高舉印盒，令眾人伏地磕頭的那種高壓威力。

仔細看著這個密密麻麻塞滿文字的烈酒標籤，我想，這不就是著眼於文字結晶作用的設計嗎？

就在我胡思亂想、擺弄手寫文字之中，標籤完成了。如今排在酒店的貨架上。我很少買我設計的威士忌，唯獨這次例外，特地買回來。雖然也是放進冷凍庫等冰了再喝，但我在意的是，冰凍後帶著霜的標籤風情，會有我意想不到的體會。

日本形容反覆描摹同個字的人叫「提燈屋」，不是美譽。歐洲好像也說調配文字的人是「標籤屋」。當然是騙你的。

68

Nikka

Coffey Grain

Whisky

カフェ式蒸留グレーンウイスキー

Character＝Liveliness and Freshness.
Nose＝Light and Delicious Bouquet.
Taste＝Pleasant Woody Flavour.
Smooth, Delicate Balance.
Alc. 40% Vol. 500 ml

「Nikka Coffey Grain Whisky」標籤

祈雨和試鏡

某家百貨公司夏日好禮宣傳活動的工作，需要用到黑人模特兒。這是有關那次試鏡的故事。

試鏡的主題是「驚喜的表情」。是表現滿臉喜悅的驚訝表情。以仰角攝影，然後，把拍下來的臉，像從畫面浮出似的印在高五〇公分左右的大、中、小三種紙箱的每一面。我稱這些箱子是 face package，要製作幾十個，帶到撒哈拉沙漠，排在紋路起伏的沙地上拍攝。

我期待「沙漠中突然出現一群臉」的劇力萬鈞畫面，掌握成功關鍵的，是 face package 的效果。也就是說，要挑選的這張臉，非常重要。

試鏡當天，公司的接待處擠滿黑人女性。人數相當多。因為只要「驚喜的表情」，

所以身材無所謂。於是通知試鏡小組，除了職業模特兒，還可放寬一點標準。

結果來了形形色色的人，甚至有距離美麗太過遙遠的龐然身軀歐巴桑。

好奇心強的造型師在走廊和我擦肩而過時，

「這麼多人，什麼事啊？要拍什麼？」

啟用黑人女性的理由，在於她們臉部柔軟擴展的張力。眼睛、鼻子、嘴巴都大而挺的造型。幽默和性感同在一張臉上，具有裸露人性的柔軟表現力。這就是 face package 需要的元素。

房間中央擺著一張椅子。我坐在面對那張椅子的靠牆沙發上。手邊是模特兒名單和拍立得照相機，以及說明攝影內容用的草圖。

準備就緒，兩、三個人一組進屋，依序坐上中央的椅子，開始試鏡。有的模特兒看到草圖後，露出困惑的表情。一般的試鏡，這裡會要她們擺幾個姿勢或試裝，但現在要她們露出驚喜的表情。大概是對這個條件感到困惑不解吧。這時，我先做個示範表情，讓她們放鬆。那是我在洗手間鏡子前練習好的表情。模特兒笑著模仿，我用拍立得記錄下來。

桌上的拍立得照片愈疊愈多。黑人女性的瞬間表情都是非比尋常的強而有力。手邊的資料照片上都有不做作的自然風情，每個模特兒的感覺差異很大，不會讓人覺

72

得是同一個人。拍立得的照片更強調出她們表情的強度，排在一起，呈現驚人的逼壓力道。

但我只有剛開始時笑得出來，漸漸地有些焦慮了，因為一直沒遇到期待中的臉。

「攙雜著喜悅的驚訝表情」，說起來簡單，要用一張照片來表現，卻非困難。

如果是用攝影機拍攝，可以在一連串的表情中自然顯現出來，但只是一張沒有前後脈絡的靜止照片，只強調細節，是截然不同的感覺。幾乎所有的人都是恐怖電影似的表情，甚於是喜悅的表情。

鼻孔不對稱的人。牙齒不整齊、上顎表面凹凸的人。臉頰線條左右不平均的人。

杏眼圓睜、眼白非常恐怖的人。

真心歡喜是自然輕鬆的表情，要在工作現場表現出來，需要相當的演技。

試鏡工作持續三天。示範的我，表情也相當疲累。但只有「恐怖的表情」不斷增加，一直沒有我要的成果。我要試鏡小組再找一些模特兒，他們說必須等幾天後來到日本的模特兒。

又過了四天，才遇到令我滿意的模特兒。是來參加東京服裝展的泰莉。

泰莉有雙連假人模特兒都顯得腿短的修長雙腿，宇宙人似的身材比例，眼睛鼻子輪廓分明，睫毛長得像會發出聲音，嘴唇肥厚，讓人想到畢卡索畫裡的女人。

起初我也不抱期待。但是她做出的「驚喜的表情」，是具有驚人說服力的快樂表情，迷人地定格在粗糙的拍立得照片上。

就是她！這種模特兒總是突然出現，傑出得讓人毫無置疑的餘地。那種等候，我的心境近似「祈雨」。

泰莉就像久旱之後的一陣驟雨，讓我們非常滿意，決定帶著她的臉，到沙漠去。

數量驚人的鈔票快要撐破錢包，塞不進去的部分，就像抓起磚塊似地整把抓起塞進背包。

約五萬圓的日幣換成突尼西亞紙鈔，是這種份量。每張鈔票都骯髒蔫皺。初來此地的外國人在貨幣兌換處，肯定都為這種鈔票量感到為難吧。

一隻黑色甲蟲掉在白瓷磚地板上。是聖甲蟲。用腳尖戳牠，動也不動，不知是死是活？

這裡是傑巴島，是突尼西亞在賈比斯灣岸的最大休閒勝地，是進入突尼西亞內陸的玄關口。攝影隊從巴黎飛越地中海三個小時後，終於抵達非洲。

被譽為海中綠洲的傑巴島，在像是特別為太陽眼鏡準備的豔陽天下鮮明展開，日

照與陰影形成強烈的對比。因為乾燥空氣和強烈陽光的關係，陽光照到的地方感到

灼熱刺痛，伸手遮陽時、手掌蓋住的陰影部分卻清涼舒適。

突尼西亞的空氣沒有保持濕度的能力，陽光照到的地方酷熱，陰涼的地方很冷，

因此，在陽光下，穿長袖襯衫反而比穿短袖涼快。

路旁停著兩輛休旅車。車旁站著三個阿拉伯人，瞇著眼睛看我們。看來是我們的

當地工作人員。

協調人史貝，司機哈比夫和達馬尼。他們分別住在不同的城鎮，為了這次外景工

作而到這裡。

適度寒暄後，我們分別坐上休旅車。

休旅車奔馳在柏油路上。加速靈敏，時速表瞬間超過一百公里。

我們是為東京某百貨公司的夏日好禮宣傳活動來非洲拍外景。地點選在突尼西亞

內陸的撒哈拉沙漠。這是海報要用的靜物攝影，攝影師若月勤，加上阿拉伯工作人

員，總共有八人。我們無論如何都要找到美麗紋路連綿起伏的真正沙漠。

我們先往外景基地杜茲（Douz）。那是接近撒哈拉沙漠的綠洲城市。西行

窗外是荒涼的大地。像被巨大刮刀削過似的扁平山脈連綿在褐色的地面上。西行

的車子正前方就是夕陽。道路一直線向前伸，正前方的夕陽幾乎不動。太陽已接近

76

地平線，夕陽的光芒從正前方直射過來，刺眼得看不到前方。不過，司機還是若無其事地猛踩油門，以猛烈速度狂奔在柏油路上。回首車後，狂沙飛舞。

我想起日本帶來的音樂卡帶，從背包拿出來，交給史貝。

「日本音樂？」

不是，是 Bossa nova。

他不感興趣地把錄音帶放進卡匣中。

雜著引擎的噪音，沒勁的 Bossa nova 音樂流出。一點也不好聽。Bossa nova 還是要在悠閒舒適的場合聽，否則感覺不到那份慵懶的氣息。不是在這漫天風沙的非洲公路上奔馳的休旅車中所聽的音樂。

「還是別聽了。」

史貝雯時露出驚訝的表情，退出的錄音帶沒有還我，從置物箱裡拿出另一卷錄音帶，放進卡匣。

是典型的阿拉伯流行歌曲。烤羊肉串味道撲鼻而來似的男人歌聲，非常符合這時的情境，雖然說不上舒服，但也不令人排斥置身在這種音樂律動中。

這是好幾世紀以來生活在這廣袤沙漠上的民族的音樂。既然來到這塊土地，就只能遵守這塊土地的一切，不管是音樂還是神明。即使合掌祈求日本神明，祈禱詞也

會被荒涼的大地瞬間吸走，無法期待回報。所以要祈求攝影順利，也只能祈求阿拉真神了。

不久，太陽西沉，四周變成完全的幽暗。詭異的星空上沒有月亮，路邊也沒有街燈，只看見車燈照射下黃沙滾滾的公路。司機面無表情，踩著油門，烤羊肉串音樂夾雜著引擎聲，繼續響著。

這種狀態不知持續幾個小時？一直到前方看到光亮。是城市。持續在黑暗中奔馳後，對於光，有一種飢渴的感覺。遠遠看到的人工光芒，簡直就像沙漠中的綠洲。是杜茲。臉上不知何時布滿沙塵，摸起來扎手而不舒服。一下車，空氣冰涼。地面都是沙。我們已在沙漠中央。

車子劇烈地上下跳動，腦袋好幾次碰到車頂。我纏著頭巾，如果不這樣做，幾個小時後，頭髮裡都是沙子。頭巾可以阻擋陽光，同時可以防沙，在腦袋碰撞車頂時可以保護頭部。哈比夫教我纏繞的方法後，我每天都纏。我們在尋找外景需要的沙海，已經持續三天了。這裡雖然已經是撒哈拉，但走來走去都是低矮灌木叢生的荒涼大地，看不到一望無際的沙海。

真是不敢相信，沙好像被風吹走了。攤開地圖，向當地人打聽，也沒有下文。驅

78

車奔馳，凝視地平線一帶。因為低矮的灌木叢生，最多只能看到十公里遠。偶爾看到像是沙丘的地方，立刻脫離公路，朝那方向前進。可是一離開公路，就是休旅車也疲於應付的激烈起伏荒地。一不小心，車輪就卡在沙裡不動，必須用另一輛車把它疲上來。千辛萬苦地開到那裡一看，沒有我們預期的沙漠規模。

攝影師還不曾把器材拿出來。時間漸漸消逝，一直找不到被攝體。焦急的我們已開始考慮，要放棄這個地方，把基地移轉到三百公里外的另一個城市。

就在這時，遇到趕駱駝的老人。駱駝不走公路，隨性橫越這片荒涼的大地，或許途中有經過沙海。

史貝向老人打聽，老人不在平地點點頭。如果是半吊子的沙漠，那可不行。我把資料照片拿給他看，說要找這種規模的沙漠。他說有那種沙漠。給他看地圖，他卻一直搖頭，只是手指東方。我們還是不明白，沒辦法，只好請老人上車，繼續找尋沙漠。

按照老人的指示，我們離開幹線道路，駛入荒地。經過很長一段時間。真的沒問題嗎？信任這個連地圖都不會看的老人是不是錯了？我們究竟在做什麼？來到這種地方。

車子突然停下。前面是個小山谷，車子無法前進。老人說跨過那個山谷，前面就

79　尋找沙漠

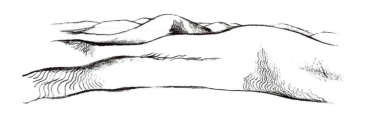

有沙海。他下了車，大步向前。我們瞬間面面相覷，雖然有點猶豫，但已到這個地步，也只能信任他了。

我們追隨老人的步履，下到谷底，再爬上山丘。撒哈拉的沙非常細，瞬間侵入鞋子裡面。脫掉鞋子光腳走路，像肉桂粉似的乾燥細沙滲入腳趾之間，有些刺痛。

老人爬上山丘，指著遠處。我們也跟著爬上沙丘。

不禁倒抽一口冷氣。

一片不可置信的光景。完美的沙丘綿延不盡。我們興奮地相繼躍入其中。爬上特別高的那座沙丘遠眺，真的是一望無際的沙海。向西傾斜的夕陽給起伏的沙帶來印象強烈的明暗對比，隨風吹拂形成的起伏紋路覆蓋在沙海表面。仔細觀看，沙浪的前端不時因為陣風吹過而稍微變換形狀。

我們忘記疲累，也忘記向老人道謝，暫時看著那片光景入迷。

落空的滋味

話筒那端，是某百貨公司廣告部主任的聲音。

「實在非常抱歉，之前的外景拍攝計畫要作罷了。」

就像搭乘高速電梯快速上昇時、腦中血氣突然抽空的感覺。

「其實，那個計畫還沒有做最終決定。」

聲音繼續。

「昨天送來的照片，很遺憾，有點不符合今年夏季好禮宣傳活動的視覺……。」

菸灰缸裡的香菸冒起一縷輕煙。我的太陽穴周圍開始冒汗。

「我們也很遺憾，事情變成這樣。不過，你還是先忘掉外景的事，一切回歸白紙，下個禮拜再談新計畫。」

撒哈拉沙漠的強烈陽光瞬間在我眼裡甦醒，但那個映像也像夢醒時悠悠逝去。

怎麼會有這種事？

回過神來，連我自己都驚訝流了那麼多汗。白襯衫的袖子整個黏住手臂，濕得可以看透皮膚。

外景攝影已經結束。我們三天前結束突尼西亞撒哈拉沙漠的外景工作，回到日本。桌上還放著沾滿沙粒的拍立得相機。

落空的感覺很難受。

尤其是興致勃勃參與的工作突然接到未獲採用的通知，感覺最失落。因為投注的精力非同小可，而且外景也已結束，只剩下印刷的工作，在這個時間點，突如其來這一擊，相當強烈。

置身廣告和設計的世界，就像跳著踢踏舞步走過地雷區，這種事情幾乎無法避免，我是有心理準備，當然也有過幾次難過的經驗。

但是，我對這次的外景拍攝充滿期待。畢竟這是我第一次到國外取景。說我好強也無妨，從擬定計畫開始，兩個多月的時間，和攝影師協商、挑選外景地點、找模特兒試鏡、配置小道具等，準備作業更是細心又細心。

說誇張一點，就像希臘神話中冒險攀折長在地之盡頭、能治百病的藥草的年輕人，全憑一股純潔的熱情。

那是多麼激動的光景。

無法輕易找到紋路美麗、沙丘連綿不斷的理想沙漠。沙漠彷彿會移動，連當地人看著地圖也無法確定。

我們駕著休旅車，忍受腦袋碰撞車頂的痛苦，在非洲荒地上徘徊多日，當那個沙漠出現眼前時，感動是那麼強烈。

我們帶去的是高五十公分左右的縱長形紙箱，每一面都是黑白印刷、像從畫面探出頭來的黑人女性驚喜的臉。這個稱為 face package 的紙箱，大大小小準備了幾十個。

紙箱排列在沙漠上，隨著風吹沙動，看著看著像是滲入沙裡，彷彿是從沙地中長出來的超寫實光景。那是不到當地就無法弄到的映像。

撒哈拉沙漠的沙粒像肉桂粉一樣極其微細，雙手捧起一把拋出去，不會沉沉落下，而是形成朦朧的沙影，在空中四散消失。為了防止細沙入侵，除了大型攝影機的鏡頭前端，其他部分連三角架前面都蓋上塑膠布。

機械式大型攝影機最經不起這種細沙入侵，這種情況下幾乎不用。但為了得到理

想的畫質，我努力說服攝影師，請他想辦法。底片夾也是分別裝入密封的塑膠袋，只有拍攝瞬間才拿出來。

當太陽西斜、沙上紋路浮現美麗的陰影時，像摘下一顆顆熟透果實似地按下的快門聲音，深深刻在我們心裡。

不過是幾天前的記憶。計畫雖然回歸白紙，記憶依舊鮮明。

我還擁著滿懷的沙漠記憶不知如何釋懷，不甘心地拿著已經斷線的話筒，茫然佇立。

向日葵田和高科技法國

第一次搭乘ＴＧＶ。旅遊波爾多和干邑等地時，聽說坐高鐵比飛機方便，於是坐坐看。

當我在巴黎的蒙帕那斯車站看到ＴＧＶ時，大吃一驚。因為車頭酷似機械哥吉拉（メカゴジラ）。不知道究竟是誰做出這種果敢的設計，但是法國國家鐵路局願意採用這個設計的果斷力，比設計師的嶄新創意還令我感動。

法國的田園風景充滿明快的節奏。突然出現眼前的向日葵田黃色，一晃眼，就變成界線分明的綠色麥田。隔不久，又突然變成葡萄園。就這樣一再重複。從飛機窗口俯瞰，有如拼布圖案的風景，如此從火車的窗戶看出去，有著適度的律動，看得很舒服。除了稀疏的白楊樹，沒有遮蔽視野的東西，田園一望無際。

機械哥吉拉在田園風景中奔馳。

TGV是Train a Grande Vitesse的縮寫。意思是「偉大速度的火車」。車廂數量很少，當列車高速移動，出奇不意出現在田園風景中時，也無法確認那是一列火車。去問別人，回答是TGV時，確實會覺得果然是偉大的速度。時速接近三百公里，體感速度比日本的新幹線還快。

它沒有新幹線那種高架軌道，都是在平地上行駛。我有點擔心遇到平交道時、或是牛隻趴在鐵軌上時怎麼辦？但好像沒聽說過交通意外，想必相當安全。

車廂有特等的小客房和一等（三排座位）、二等（四排座位）三種。二等車廂稍微狹窄，一等車廂的座位比噴射客機經濟艙座位寬一個扶手的幅度。整個車廂從地板到天花板都鋪上毯子，幾乎聽不到一點噪音，非常安靜。

車廂裝潢符合外觀，相當摩登。以前搭乘TEE（歐洲國際快車）時就驚訝那餐廳樣式的裝潢與服務，感嘆「歐洲是這樣的啊」。同樣在法國，那種要做就做、採納新事物時的敏銳角度中，有著相當強悍的東西。

這輛高科技產物的TGV滑進十九世紀氛圍濃厚的波爾多車站的模樣，讓我冒起一股雞皮疙瘩的快感，比波爾多葡萄田留給我的印象還要深刻。

不只是TGV，在這趟的旅行中，我還經驗到另一個傳統與高科技的尖銳對比。

干邑附近的安鳩雷小鎮，有家製作目前約百分之八十的干邑產白蘭地標籤的設計公司。我一直想去葡萄酒主要產地的標籤製作現場看看，於是前往拜訪。

那家公司就在查倫泰河纖細水流沿岸的舊市區一隅。緊鄰莊嚴城堡的那棟建築，有著亞爾薩斯風格的尖形屋頂，洋溢著懷舊風情，感覺的確是標籤工匠工作的地方。

據說很久以前，城堡主人娶了亞爾薩斯地方的姑娘，可是她得了思鄉病，堡主為了安慰夫人，於是建造一座亞爾薩斯式樣的別墅送給她。那座別墅就是這棟建築。我一邊用力點頭，一邊走進建築。

踏進室內一步，眼前一片雪白，是超現代的裝潢。完全看不到鋼筆、墨水、尺。只見整齊排列的白色電腦。

我以為會有工匠氣質洋溢的工人拿著鵝毛筆寫字，真是大錯特錯。而是一些腦袋剃得精光、神經質的年輕設計師們靜靜地敲著鍵盤。

在設計什麼呢？我探頭看電腦螢幕，是干邑地方的古地圖。用電腦畫出來，要放進標籤裡面。那怎麼看都像年代久遠的古老地圖微妙筆觸，是用電腦仔細畫出來的。

我大感意外，引導參觀的肥胖女首席設計師洋洋得意地說，從一九八七年以來就

是這樣。

在法國，傳統與高科技和平共存。就像境界分明的田園風景。在歸途的ＴＧＶ上，那突然出現的向日葵田鮮艷黃色令我感到輕微的暈眩同時，我想著這事。

請偷走海報

我有一段時期負責伊勢丹美術館的海報。大概一年半的時間，製作了七個展覽會的海報。

起初，受到美術館那乍看華麗的印象牽引，我意氣昂揚，但實際著手以後，情況有點不同。感覺力不從心。爭強好勝的心理總落得無處可使。

畢竟，在任何情況下，海報的主圖都一定是主題作家的「畫」。既然已有決定，留給設計師的空間就只是版面設計和調整文字要素這些固定的作業。也不允許放大圖畫的某個部分加以突顯。美術館在這方面，雖然接近藝術，但其實是個保守的世界。

因此，以自由奔放發揮造形的心情去膨脹自我感覺的作法，根本行不通。

90

我常把設計工作比喻為廚師工作，像這種發揮本領的局面，重點在於「裝盤」甚至於「烹調」。身為拿刀的廚師，也許有些焦慮，但完美的裝盤效果，能讓畫的印象，甚至展覽會的印象更加明朗。雖然低調，還是有發揮的餘地。

館方委託我設計海報時，常常這樣說。

「請設計一個能招來很多觀眾，也會被偷的海報吧！」

率直的表現，讓我不覺微笑。

招來許多觀眾的動員力和讓人想偷的魅力，確實是美術館海報所需。但要同時滿足這兩個條件，並不簡單。

如果只是製作貼在牆上、滿足裝飾的美意識的海報，非常輕鬆。但海報毫無疑問也必須是廣告，必須在感覺不到作為的情形下悄悄釋放煽動的訊息，吸引觀眾。這個就困難了。

在過去的設計中，我印象最深的是超寫實主義作家理查・艾斯特（Richard Estes）的展覽會。

他的作品主題是紐約風景，一百號（畫作的尺寸）以上的大作緊緊排在一起，是個很有看頭的展覽會。

我選用其中最具代表性的一幅畫作為海報主題。麻煩的是，那幅畫放在海報上時，怎麼看也不像繪畫。不愧是超寫實主義。看起來真的很像「照片」。

超寫實主義的魅力之一，在於讓人不覺得是畫筆所為的技巧。面對原畫，是可以了然於心，但是做成印刷品後，表現不出材質感，無法和照片區別。

美術館方面希望讓觀眾了解這不是照片，而是「畫」。

幾經考慮，我還是無法只用版面設計來解決。也不能在海報上標明「超寫實主義」。很少人走在街上會一一看完海報上的文字。通常最多在〇‧五秒鐘的時間內決定勝負。

最後，我和廣告文案商量，在海報上加了一個字「繪」。這樣做非常突兀，讓海報變成廣告了。但這也算是一招苦肉計，而且頗能奏效，因為我常看到有人停下來，不解地看著海報。

「繪？」

這個展覽吸引了許多觀眾，遺憾的是，沒有人偷走海報。

海報被偷得最多的是「Jim Dine 展」。他是作品以心為主題而知名的現代藝術創作家。

那時，整體設計是極力活用素材、突顯原畫。設計師徹底退居幕後。

因此，被偷走的不是「設計」，而是「畫」。

這讓我的心情有點複雜，雖說要貫徹幕後的角色，但我設計的海報被偷走，還是會沾沾自喜。

所以，如果你在街上看到想拿回家的海報，請別猶豫，儘管偷走吧！

撕毀即將完成的畫

你知道完稿員這種工作嗎？他在廣告製作的一連串作業中，擔負很重要的任務，但因為是不公開露臉的工作性格，所以一般人不太知道。

完稿是 comprehensive layout 的簡稱，是把設計師畫的草圖畫出和成品一模一樣的圖片，這種插畫家，業界稱為完稿員。

我們向業主說明廣告計畫時，如果只用草圖就能完事，那最理想。但只靠簡單的草圖，彼此描繪的想像圖多半會有差距，等到作品完成後才發現彼此所想的不同，已於事無補，因此，需要接近最終圖像的完稿。

與其拿著一張簡單的草圖，絮絮叨叨地向業主解釋，

「呃！這個時鐘的字盤上面，要合成預定去塞班島、用高色調方式拍攝的模特兒

照片，品牌 Logo 是這樣的……」

不如直接拿出完稿說「就是這個樣子」。

業主容易理解，案子也具有說服力。

因為這個緣故，稍為重要的案子，都要靠完稿員幫忙。

完稿員在工作性格上，是有潔癖的寫實主義者。即使是畫一個模特兒，從髮型、化妝、服裝、視線方向、光線方向和角度、甚至攝影鏡頭的長短、對焦等，都要給他精確的指示與資料，如果相關的資料不齊備，他就不畫。事實上，說他畫不出來，比較正確。

總而言之，就是用完稿模擬出由攝影師和髮型及化妝師做出來的實際成果。

因此，愈是詳細討論到細節的案子，愈容易畫出好的完稿，成果也明快。反之，指示中若有不明確或模糊的地方，就畫不出品質佳的完稿。

可惜，不成熟的藝術指導並不了解這點，常把成果不佳歸咎於完稿員的能力。

我也有過不少這種經驗。有一次是汽車廠商的報紙廣告。

那是我剛當上藝術指導，唯心論的廢話多過要準備的資料，讓完稿員煩惱不已。

其實也不是很久以前。

那天也是為了隔天的提案，動員全公司的完稿員加班到半夜。

「唔，這個女孩的臉可以再可愛一點嗎？表達不出快樂的感覺不行。」

我才說完，完稿員K就一把撕掉即將完成的圖稿。尖銳的緊張感充滿房間，其他完稿員也停下手中動作。

這張圖是正面畫著手握方向盤的年輕女孩，設定她一邊開車，一邊愉快哼著歌曲。我畫的草圖有點漫畫筆觸，她的嘴邊飛舞著音符。這種微妙的感覺用簡圖表現很容易，但要畫成寫實的畫，是很累人的工作。

因為沒有符合的資料，只好請總務科的女職員唱歌，用拍立得照下來當作參考資料。幫忙的女職員雖然可愛，但拍下來的照片不太好。要用這個資料畫出可愛來，是很勉強。

「可愛」、「快樂」終究只是言語的形容。如果沒有眼尾的縐紋、嘴角的表情、歪頭的模樣等必要的具體圖像資料，身為寫實主義者的完稿員無法工作。這樣敷衍其事又抱怨畫得不好，明顯是藝術指導的失態。

但是K並沒有抗議資料不齊和我不成熟的指導，他把撕毀的圖稿輕輕丟進垃圾桶，再度面對新的畫紙。那是無言的表示，只做些微的修正是不夠的，需要重新再畫一張。

我一時楞住，看著垃圾桶裡的圖稿。撕破的畫深深刺破我心深處想要依賴他人的

疏忽和不成熟。我臉色蒼白，站著不動，無話可說。

有種皺巴巴的襯衫被無言的熨斗輕輕燙平的感覺。我深切體會到專業的嚴格一面。

直到今天，當時的緊張感偶爾還會掠過腦際。那絕不會變化為甜美的回憶。

來自世界各大飯店的信

因為某項企劃，需要收集世界一流大飯店的信頭。

信頭就是信紙。寫信時，最上面的那張信紙或者信紙的上方，稱為信頭。在歐美，習慣在這部分印著精心設計的徽章或標誌，以優美演出書信的交流。

在歐洲旅行的時候，大概都會注意到飯店裡的文具。那絕非華麗但雅致的信頭風情，讓人感到優雅的氣氛。

信頭似乎擔負著一種格式或社會的信用，在與書信內容不同的地方發揮意想不到的作用。

國外寄來的信中，從信紙的質感到文字的安排，都能感受到一種纖細的體貼。在日本，信頭文化也漸漸滲透一般人的日常生活，不只是企業和大飯店，甚至是個人，

也擁有專屬的信頭了。我常在想，這方面可能需要好好研究一下。

就在那個時候，我接下株式會社竹尾舉辦的「紙世界」展覽會，於是在企劃中加入飯店信頭的收藏。

既然訂出企劃，就必須實際收集各大飯店的信頭。我提議由我出馬，下榻世界一流大飯店去收集，同時一併報告住宿心得。這個悠哉的提案當然被付之一笑。

但我還是必須收集信頭不可。

企劃這種工作，計畫時可以天馬行空，但最重要的還是能落實計畫的堅決實行力，這也是最費心的地方。

我也想過請住在各大都市的朋友幫忙收集，或是去找尋這方面的收藏家，但都不盡理想。最後，決定採取正面攻擊法，直接寄信給各大飯店。

只是，打著這個如意算盤，寫信給巴黎的麗池酒店、倫敦的 Savoy 飯店、羅馬的 The Westin Excelsior 飯店、摩納哥的巴黎大飯店（Hotel de Paris）等大名鼎鼎的飯店，請他們免費寄送信頭，也不省心。

首先，我們用的信紙也不能含糊。既然標榜紙文化的展覽會，當然不能用上不了檯面的信頭。幸好前年展出書信用紙的加工樣本時，曾經試做了「紙世界」的信頭。

信紙是委託洛杉磯的吉爾伯特（Gilbert Paper）公司製造，印著紙世界的透明戳

記，應該還躺在倉庫裡。信頭是篆刻的ＴＰＷ字眼，像蓋章似的朱色印記。這乍看東洋印象十足的設計原稿還在我手邊。

我決定重新印刷，當作我們的信頭。當初根本沒有想到這竟是一石二鳥之計，能把展示用的試做信頭用在向人家索取信頭的請求函上。

我向世界各地約八十家飯店寫信。我仔細研究英文書寫的形式，搞得神經過敏，寄送作業結束時已是十一月。

不久，夾雜著聖誕卡的回信陸續寄到。

每收到一封，我都興奮得歡呼、迫不及待地拆封。

寄來的信頭都素雅別致，但仔細觀看，細節處多有精心設計，像是徽章和標誌部分呈現雕刻式凹凸的浮雕加工，以及可以感受墨水隆起和文字觸感的凸版印刷加工等，都不造作地用上。

在紙上做出細微凹凸的浮雕加工，是歐洲的拿手工藝，我忍不住為那把紙張夾在精細雕刻的雄型和雌型金屬版中的壓合技法精度喝采。雖說貴族文化的遺產不過如此，但這種技術並未廢掉、依然得到沿襲這點，不愧是歐洲。

每封信都附有回覆者的鄭重簽名。

更令我感嘆的是，打上文字的信頭比什麼都沒寫的信頭更具有優雅的完成趣味。

文字的排列很美，那唯一手寫的簽名，幾乎可以聽見筆寫在紙上的聲音。

誠然，信頭很重要，但排版設計的樣式美也很有看頭。信的格式總有其作用。所以，

寄送雖然費事，但這樣品味歐美書信文化最優質的部分，樂趣非比尋常。

我每天都盼望回信到來。

米和設計

這陣子在思考米袋的設計。就是那種塞滿米粒的沉重米袋。但不是接受農會委託，只是出於個人的興趣，關心稻米的今後發展罷了。

這件事的發端，起於「RE-DESIGN 展」。

「RE-DESIGN」這個詞，聽起來有點陌生，其實就是重新設計。這個奇特的展覽會是鎖定極其日常的物品，如畢業證書、藥袋、糖炒栗子的包裝袋、明信片、收據、付款通知單、神籤、紅包袋、視力檢查表等，這些本來很難成為「設計」對象的卑俗物品，邀請活躍在各個領域的設計師為它們重新操刀。

或許有人覺得瘋狂，但仍是製作底稿、進行印刷、完成作品的正式展覽，容易理解，也有看頭。

有二十五位設計師參加。從老手到新人，俊彥群集。配合每一位設計師的個性，設定不同的主題。

這種企劃若掉以輕心，很容易流於無聊的派樂地（parody），但設計師們都有「九○年代不是那種時代」的共識，從正面著手的氣氛，籠罩全體。

然而認真面對，又有不能斷言「新設計比舊設計好」的為難之處。那些舊設計有其相應的根據，經過種種波折而形成目前這種型態。這種經過歷史洗禮的設計，非一朝一夕所能超越。

因此，這個企劃的樂趣，就是在新舊設計的對照中窺見物體與設計的本質。

開場白太長，回歸正題。在這個展覽會中，我負責「米袋」。我對進口自由化問題引發的米騷動很有興趣，覺得從「設計」的角度接觸這個問題也不壞，於是輕鬆地著手。

但實際動手以後，發現問題很大。我打量坊間的米袋，以為設計可以順手捻來，可是一點也不順。

對象是長久以來馴服在糧食管理法下、有如空氣般存在的米，即使改成漂亮的包裝，也沒有說服力。反而變成似乎有點可疑的東西。

我尋思要設計什麼牌子的米，拿不定主意。每一種米都很像，即使選擇「秋田小町」這個牌子，除了「秋田縣」的要素，還能藉什麼差別化這個米？如何宣揚這個米的魅力？找不到著力點。

有人認為設計是表層的事情，其實不然。一定要有成立設計的理由，但現在日本米的品牌和產地能夠透過設計訴求的內容，也就是米的哲學，非常稀薄。

出於設計師的直覺，我認為如果只是強化商品競爭力的表層設計，美國米和泰國米還更勝一籌。袋中裝的是未知的米。這些米具有單純以價格區別的新商品潛在優勢。

因此，要設計日本的米袋，不是斟酌表面的圖案，還需要透過設計，重新構築必須傳達的米背景。亦即，重頭開始耕耘日本米的文化。

以前在江戶時代，「讚歧米」或「庄內米」這種產地名稱，肩負著商品的附加價值。明治時代也有稻米集散地的鐵路站名充當品牌任務的時期。昭和年代以後，「旭」、「陸奧十三號」等正式的品牌米上市。

這些時候，米的重點都在於「風味」，更好吃的米以更高的價格交易。如果沒有戰爭，可以想見米文化會更加充實，風味也會隨著日本人的味覺進化。可惜在戰時的糧荒和戰後的糧食管制下，日本的米文化中斷。

先是戰後的糧食困難。「量」的確保，當然優先於味覺。在糧食管理法下，米的流通受到國家管制，從促進收穫量和防冷害等生產性的觀點，推動米的品種改良。

米價也在國家管理下，不論是好吃的米還是難吃的米，基本上都以量計價。

雖然，要提升商品的質，基本上需要健全的產業競爭力，但因為諸多原因，這方面受到疏忽。

不過，自從九六年度生產的米開始適用新糧食法後，米的流通迎向嶄新的局面。外國的米也陸續進口。日本的米正面臨關鍵時刻。稻農必須運用智慧，開發出日本人味覺支持的優質米，讓消費者願意付出較高的價錢。

然而，米價再高，一碗飯的份量頂多不過二十七圓。和住宅費用相較，遠為便宜。如果真有好吃的米或有價值的米，應該有消費者願意不計價錢購買吧。在此意義下，是有必要重估一下與稻米相關的商品文化。

有了這個想法後，我試著尋找商品文化已然形成，並增添了附加價值的實例。首先想到的是蘇格蘭的單一麥芽威士忌。

眾所周知，蘇格蘭是威士忌的發源地，但威士忌不是只有這裡能造，在氣候風土

相同的地方以同樣的製法，也可以造出類似的威士忌。

但只有蘇格蘭生產的酒，在威士忌中享有特權地位。這是什麼緣故？祕密就在於支撐蘇格蘭威士忌的商品文化。

單一麥芽威士忌是沒有勾兌的酒。雖然勾兌後味道變淡、較易入口，但是酒味會平均化，所以不勾兌。他們重視每一個酒桶的酒質差異、宣揚其獨自性。蘇格蘭有因標高差異的高地低地之分，進而有艾拉島、史培賽等更細密的產地之分。不同的地方造出各具獨特性的濃烈威士忌。

單一麥芽威士忌的商標上必定繪有地圖，詳細標示是哪一地區生產的威士忌，也會詳細標示熟成年數，這些都是商品價值的指標，可以從中感受到生產者的驕傲和傳統。不過，這種懷舊的情緒並非我此時要談的重點。

值得注意的是，那種明確表示商品差異以產生附加價值的土壤。蘇格蘭威士忌能夠維持穩固的品牌性、在威士忌世界獲得獨自的地位，祕密即在此。

味覺有個人的差異，品評哪一種酒好？沒有絕對的基準。但是不同的酒有清晰的特徵，聚集這些各有特徵的酒後，在酒的世界自然形成深度與廣度。加深人們的認識。人們的認識在不知不覺中被構造化，朝向商品的序列形成，築起堅固的酒文化。

消費者的腦一旦發生這種被構造化，就很難瓦解。即使烏克蘭造出超廉價的威士

106

忌，肯定也不得蘇格蘭人的信賴，銷售相當吃力。

葡萄酒也一樣。波爾多的葡萄酒受到原產地稱呼管制法律的規範，標籤的表記都有嚴密的規則。

農作物與土壤和日照條件密切相關，僅僅一個田埂的差距，評價就不同，釀成的葡萄酒等級也大不同。哪種葡萄酒好喝？本來是個人的問題，但自古以來大量飲用葡萄酒的文化圈中形成的評價基準，肯定有相當的說服力，那裡建構的附加價值城堡不會被輕易攻陷。縱使中國造出便宜至極、品質還好的葡萄酒，賣到法國，也無法期待大賺。即使沒有保護政策和關稅壁壘。

如果真的有意挑戰，必須構築符合那種酒的文化。除了酒瓶和標籤，還有相應的飲食文化、盛酒的器具、斟酒人的姿勢、談吐、音樂、室內裝潢等等。如果不講求相應的文化策略，新酒很難在葡萄酒的發源地拿下公民權。

唉，不負責地展開想像之翼，發現中國葡萄酒似乎也蠻有趣的。

話題拉回到米。

多方參考酒的例子後，試著調查日本米的背景。目前，農會的意識已不那麼高，也出現部分地區的米強調特徵的氣息。

蘇格蘭單一麥芽威士忌「Talisker」外盒

日本在生物科技的領域，擁有優良的技術，農產試驗所陸續進行「超米（Super Rice）計畫」、「奇蹟日本（Miracle Japonica）計畫」等名稱拗口的計畫，開發符合日本人味覺的優質米。最近幾年，品種也針對「風味」，加速改良。

我聽參與品種開發的人說，米和當地的土壤合不合，非常重要。同樣是越光米，產地不同，風味也有相當差異。消費者也開始注意這點，以產地作為選擇的基準。

另外，無農藥的有機栽培米也悄悄喚起人氣，米也開始展現多采多姿的表情了。

因為米的關稅化政策，外國米進口的氣勢，在某一意義上，帶給日本米一些緊張感。但是，也不必對米的自由化感到悲觀。基本上，日本人對米的口味很挑剔，只要種出好吃又安全的米，日本人不會被只是廉價的外國米席捲。

考慮到這些事實的同時，抱著某種期待，我和工作人員試做出幾種米袋設計。

我們選的品牌對象有四種。新潟縣產的「越光」，北海道產的「雲母397」，秋田縣產的「秋田小町」，以及山口縣產的「香米」。

「越光」是日本現在人氣最旺的品牌，但是我前面也說，米和土壤合不合，對味覺有影響，可以預測今後人們會重視產地勝於品牌，作為價值的基準。於是，我們把以稻米產地出名的新潟縣比擬為葡萄酒鄉波爾多，在將區域細密等級化的前提下，設定出新潟縣獨自的米商品線。

我們的設定是一般家庭用包裝，因此是裝入塑膠袋，並在標籤上做一番功夫。我們給產地等級很高的南魚沼產有機栽培米「特A」標示，並記載顯示產地的地圖，同時把這是無農藥栽培米、米的精度比例、賞味期限等資料放在容易看到的位置。這個標籤如同宅急便的封條，貼在袋裝的白米上。我們接受米批發商的建議，塑膠袋上安裝可以讓米呼吸、排出二氧化碳的簡易排氣閥。讓米活著。

北海道的「雲母397」是戶外生活用的小包裝設計，每七十公克為一單位，可用撕開線撕下。是露營時可以配合人數攜帶、且省略計量手續的包裝。另外，也設定是「免洗米」，不需要淘洗。這是重點放在功能甚於味覺的便利米商品。

「秋田小町」和「香米」是禮品樣式。產地表示系統和越光米一樣，但是用觸感及視覺類似和紙的優質紙細膩包裝。「香米」少量攙入白米中，可以讓煮熟的米飯散發微微的香氣，因此和粒粒勻稱的「秋田小町」逸品，包裝成一套，用於餽贈。品牌名稱用毛筆書寫，加上明朝體直式書寫的商品詳細解說，記入栽培法和收穫日期，再蓋上紅色的驗訖章。「香米」都是微量使用，因此是用紅色薄紙分包微量、裝入袋中的形式。

當然，這些設計並非就是最好的。我前面也說，再設計很難，如果要將這些包裝設計實用化，還有幾個地方需要改良。但是，我們透過米袋設計來思考塑造米世界

米袋用標籤試作品，新潟縣南魚沼產越光米。

深度的計畫，比只從經濟問題、環保問題等觀點來思考，更容易想像米的近未來。

農業問題和稻米問題真的可以從許多觀點來談，但我覺得「能不能成為一個魅力產業」最重要。不敢放手一賭這個可能性的產業，無法吸引人才。即使能夠維持現狀，也無法培養後繼的人才。如果要培養創造商品文化的意志，我們設計也願助一臂之力。雖然有失敗的可能性，但是卓越的著眼點與努力，有可能產生極大的成果。

「雲母 397」戶外用包裝式樣（上）、「香米」禮品式樣（下）的試作包裝。

聽見咖啡的 BGM

專注一時的咖啡包裝設計終於結束。那是為「Maxim」換新包裝的工作。

Maxim 品牌有瓶裝的即溶咖啡和罐裝的普通咖啡，我是設計即溶咖啡的瓶子和標籤，以及普通咖啡的罐子。

Maxim 即溶咖啡的競爭對手是「雀巢金牌咖啡」。我對這個金牌咖啡曾經有一點期待。

在很久以前，還是高中生的我，非常喜歡北杜夫和遠藤周作演出這個廣告時的台詞：「知道不一樣的男人！」每次喝咖啡時，腦中必定想起那個廣告的背景音樂。我這愚蠢的妄想漸漸膨脹，想像將來演出這個廣告的自己，斜對鏡子擺姿勢，研究喝咖啡的方式。

我上大學後，雖然是個極度匱乏的學生，但是我有「睡袍」。當時連書桌都買不起，只在木箱上面鋪塊板子，權充書桌。可是，我就是毫無來由地覺得，咖啡和睡袍，正是「知道不一樣的男人」的必需品。

我那些不識趣的朋友看著手拿即溶咖啡、穿著睡袍、面對木板桌子的我，掃興地說：「為什麼你這個房間裡需要睡袍？在買睡袍之前，該先買窗簾吧？」

因為我對這個廣告是那樣期待，當 Maxim 的工作上門時，我不覺脫口而出，「糟糕，接下這個工作，我就不能拍那個廣告了。」

沒有人知道我這句話裡有百分之一的真正心聲，只當是無厘頭的玩笑，一笑置之。

威士忌也一樣，我接這種嗜好品的設計工作，似乎命中注定都是接第二品牌──相對於三得利的 Nikka 和相對於雀巢金牌的 Maxim。不過，我認為任何事情都是挑戰第一比守住第一來得有趣，要到對方的陣地開戰，挑戰者會秉持超過必要的鬥志，拜這種單純的性格之賜，我很快專心在 Maxim 中。

那就談談 Maxim 的設計。

這個設計從第一代 Maxim 開始算起，這次已是第四代。第三代的設計，是我最敬畏的設計師石岡瑛子的作品。不愧是完成度極高的設計，有著不容輕易更改的嚴

116

謹。

其實，我二十多歲時就在石岡瑛子身邊，是成績最差的助手。在她那不容妥協的設計哲學磨練出來的感性前面，遲鈍而不成熟的二十多歲青年所表現的失態，比無能的熊遭受馴獸師鞭打的次數還多，我的自尊心就像被日本刀試切的絲瓜，毫無抵抗能力，瞬間被片片削落在地上。

我彷彿聽到那個標籤對我說，

「你如果是塊料，露一手瞧瞧！」

說我的心情就像海神波賽頓面對把看到她的人都變成石頭的梅杜莎一樣，是有點誇張，但如果設計不好，好像真的會變成石頭哩。

因為這個緣故，這工作對我來說並不輕鬆。然而一旦開始後，就不能夠示弱。想著自己被指定做這個設計的理由，弄清楚最符合自己所想的答案。

大量生產的大眾商品，需要不被厭煩的持久魅力，甚於敏銳與嶄新。設計要帶有柔軟性，就像不只仰仗手術刀的鋒利，偶爾也運用一下搔癢耙，否則，無法占據消費者身邊的穩固位置。

當然，不是蓄意把設計搞得俗氣。雖然需要大眾性，但若以為是參選全國區國會議員那樣的印象，就差得太遠。我希望在不是刻板拘泥的現代風格、而是舒適安逸

的設計中，淡淡散發出沉穩的優雅。

此刻，這個設計已離開我手邊，正在印刷工廠。很快就會送到超級市場的貨架上。

對這成果的評價，馬上就會出現在世間的咖啡桌上吧！

而我，正是卸下肩頭重擔、想喝咖啡哼著歌曲的時候。可是，那句台詞已經成為禁忌。

我腦中聽見的，當然必須是新的ＢＧＭ。

V 的故事

這是關於《Vogue》的話題。法國發行的一本雜誌。

每次要慎重提到《Vogue》時，總是沒來由地覺得不舒服，臀部發癢，兩腿不停搖晃，原因大概是《Vogue》的這個「V」字。

「Viola」、「Verlaine」這些「V」系語言獨特的冷淡感，莫名地讓我感到畏懼。

就像在完全陌生的法國餐廳突然接到葡萄酒單那樣不知所措，有一股在岡山鄉下學習劍道長大的我無法輕易融入的氣氛。

但我一期不漏地訂閱這本雜誌。不對，說訂閱並不正確。因為我不懂法文，是茫然看著每期送到的雜誌，這樣說或許比較正確。

我這樣寫，大概有人會想到「對牛彈琴」這句話，但這樣想有點失禮哦。

以前，也不算很久以前，設計師前輩常常跟我說。

「每個月航空寄來的《Vogue》裡面，Irving Penn 的服裝照片，都讓我驚艷。」

「那種服裝感覺的洗鍊度，都讓我甘拜下風。」

我單純地想，是嗎？我也想向這種作品致敬。讓 Irving Penn 給我大開眼界也不壞。於是把這極其率直的期待寄託在《Vogue》上。

我到書店和圖書館翻閱這本雜誌，文字看不懂，而且內容和我的實際生活距離太遙遠，一直處於看得滿頭大汗、忍受難熬時間的狀況。

因為語言問題，起初絲毫不覺得有趣。以登山來比喻，好像是走到景色開闊處就不想走了，隨性而無成就感。

但我還是繼續看，不久，我開始訂閱，這樣持續了三年，漸漸覺得有趣了。

知識這種東西，就像吸附在磁石上的鐵砂，沒有磁力的磁石在砂場再怎麼攪拌，也吸附不到一粒鐵砂。重點不是在尋找鐵砂量多的砂場，而是如何提高自己的磁力。

《Vogue》就是含有大量鐵砂的砂場，但是用木棒攪拌，什麼也吸附不到。持續看了三年，我確實感到終於吸到一點鐵砂了。但是，讓我開眼的不是 Irving Penn，而是自己的吸收能力。

《Vogue》的有趣，在於把服裝當作人性的藝術。焦點在人的身上，於是以模特兒定勝負。

她們都擁有不只漂亮，還會讓人不得不定睛注視的印象相貌。那是人類本來擁有的罪孽與美感。那是飄浮在人的本能四周發生的事件。是能用眼睛和嘴唇準確而堅定訴說出那些感覺的模特兒。攝影家用鏡頭擴大那個感覺，因此讀者看到時，不覺起雞皮疙瘩。

沒有賣弄聰明的修飾。

《Vogue》展現的，不只是服裝珠寶的流行資訊，也展現人可以穿戴那些優秀設計師在激烈競爭下脫穎而出的服裝珠寶的深度。

《Vogue》告訴我們，服裝與社交是這些要素織成的藝術。人可以正面承受一流服裝設計師創造性的自信、才華、經歷，以及能量。

因此，看到這個雜誌，我就想成為有存在感的人，甚於變得英俊瀟灑。因為，我知道，掌握天生的缺陷要比掌握端正的外表，更能創造出強烈的服裝性。

唉，雖然這麼說，忽然瞥見鏡中，因為也發不出 Fashion 的「F」音，不覺緊咬嘴唇、做出「V」這個嘴形。

文學的背部

幫老友原田宗典開始做書籍裝幀設計，不知多久了？

從他大肆宣揚出版的處女作《溫柔一點，傻瓜》（優しくって少しばか）算起，已經超過十本。

當然，他的書不全是我一人負責裝幀，他已經出了好多本書，現在算是暢銷作家。

前幾天，我和工作人員去他的山莊玩，我們把忙碌的他留在山莊，跑去附近的網球場打球。我們流了一點汗，想要休息，走出球場時，看到奇妙的光景。

原田宗典孤單佇立在草原中央，靦腆地看著我們。胸前抱著一束野花。魁梧的原田抱著花、站在草原中，何其古怪的風情，我們不明就裡，都看傻了。

再仔細觀察，發現原田前方約二十公尺處，有一位拿著照相機的半蹲男子，原來

是在拍照。大概是某個女性雜誌的採訪配圖。

「在山莊附近草原中構思長篇小說的作家原田宗典。」

唉呀。

他原本對這種事情最應付不來，如今已顯得駕輕就熟，真叫人佩服。

他的人氣是如此旺盛，因此，最近接二連三請我裝幀。做完一本書，才鬆一口氣，下一本立刻過來。

我心情就像完成雙殺的二壘手，迅速看過校樣，立刻付印成書。

他剛開始出書的時候，我們會在咖啡廳裡不停續杯，商量要放進什麼樣的畫？要做怎樣的設計？討論兼閒聊地消磨時間，但最近這樣的機會顯著減少。

還有，最近有不少次都是在旅行時預先收集材料，不是看到書稿後才思索材料。

例如去香港中華百貨店採購時，順便買幾塊趣味童戲圖的刺繡布片，可能用在下一本散文集的裝幀上。

去首爾閒逛骨董書畫街時，也買下幾件有趣的民俗畫。

我用這些旅遊時收集的材料做裝幀，已經好幾本了。

這樣快步調完成的效果似乎比較好，所謂氣勢，就是這個吧。

雖然做他的書已得心應手，但現在有個稍為費心的案子，就是收錄在新潮文庫的

124

作品的封面設計。

這個文庫的設計，是以書皮的顏色呼應作家個性，以產生獨特的效果。

例如三島由紀夫的「朱色」。

伴隨重重印上書名和作家名字的封面，釀造出三島由紀夫的個性。雖然只是文庫本的封面，但我覺得這是比任何單行本都能突顯作家本質的出色設計。

不只是三島由紀夫。大江健三郎的「焦茶色」、太宰治的「黑色」、卡謬的「銀色」、沙特的「藍色」等，各種印象深刻的色彩都殘留在我們的記憶中。

在喜歡文學的高中時代，我們常會瞄著彼此書架上並排的書皮顏色，意識彼此的讀書傾向，

「哦，讀到這個了！」

回想起來，實在有趣。那應該是最幸福，也最能夠享受純粹讀書的時代吧！

正因為是有這種期待感的「文學的背部」，光是決定顏色就很花費時間。這樣說或許很怪，但我的心情真的像在思考朋友的墓碑設計，甚於他的書籍設計。

左思右想的結果，封面和封底選定鉻黃色。配上加藤夢子那洋溢著奇異文學性的圖畫。圖畫、書名和作者名都是黑色。文字是可讀性高的報紙明朝體。書背是和鉻黃形成強烈對比的銀色。

乍看是個簡單的設計，但可能捲起來放在口袋裡的文庫本不適合複雜而多彩的設計。我希望它即使折到、傷到，仍然能散發相應的風情。排在書架上時，銀色的書背可以強烈連結到作家的個性。

反正，我是希望把這個設計累積成像金字塔般長長一大疊，但這一點還是要看他本人。

現代主義的孤獨與快樂

趁著去博多辦事的機會，下榻早就有心儀許久的 IL PALAZZO 飯店。

這家飯店是由室內設計師內田繁指導，與以義大利建築師 Aldo Rossi 為首的國內外八名設計師聯手，於九〇年誕生。說起來，這是高純度結晶現代設計語彙的建築。

我原以為這棟具有八〇年代現代風格獨特外型的飯店，會是聳立博多街頭、大放異彩的耀眼建築，結果出乎意料，它洋溢著一股像是排拒一切與繁華熱鬧相關的內向沉默氛圍，幽靜佇立。

一進大廳，就覺得帶有某種陰鬱的緊張感支配了整個空間。照片上看不出來，但置身實際的空間裡，透過五官，可以感受到滲入各個角落的設計者感性，讓人感覺

汗毛豎立，幽幽喚起不安與快樂交織的寧靜亢奮。

那不是評論「這家飯店美不美、室內設計好不好」的審美心情悸動。

而是有如對一首交響曲在某個音樂家的感性中完美成就的事實所產生的感動；是對一首樂曲在某個才華下得以完美編曲的感動，甚於對演奏音樂本身的感動。

這個飯店建案的基本構思由內田繁主導，建築是由 Aldo Rossi 設計，雖然還有其他設計師參與，但支配整個空間的氛圍，完全控制在主導人的感性下。

從大廳到走廊、再到客房，散置各處的家具和照明器具都是內田繁的設計。內田繁設計的椅子和桌子，以前只在展示廳或是大廈一隅的小酒吧裡看到，給人一種超脫日常脈絡的「作品」印象，甚於家具本身。但在 IL PALAZZO 飯店裡，它們一件件都擔負著本來的功能而存在。椅子放在那裡，不是鑑賞的對象，而是坐的道具，照明器具也發揮燈光的作用。就好像家具終於進入它們夢想中的預定調合空間，被吸附似的完美地收納在各自的位置上。

也就是說，IL PALAZZO 飯店具有可以把現代主義當作一個合理的樣式美來鑑賞的稀有卓越完結性。

設計的貼心，從煙灰缸到浴室裡的小洗髮精容器，無微不至，就連櫥櫃裡的陶製小茶壺都在主張雅緻的現代主義，我不覺微笑以對。

座落在遠離喧囂東京的博多，像個自閉症的美少年般自我完結的飯店。這個空間，喚醒了我的一個記憶。

那是我剛到東京生活的學生時代。

專心研究潔癖的現代主義的學生的我，在一間六個榻榻米大的公寓中，過著沒有一件像樣家具的生活。窮學生沒有餘力選擇自己喜歡的家具，但我又不願意被廉價的代用品包圍，於是改造硬紙箱，做成餐具櫃，另外，在黑色的裝酒木箱上，鋪上一塊木板當書桌，我把這些東西直接擺在榻榻米上，生活其中。

那是一種與其焦慮那半吊子的裝潢，寧可置身在感覺零度中的彆扭心態。

日子一天天過去，我開始有種感覺。那是現代主義本來帶有的孤獨、以及來自於此的快感。

那種並不追求形式的快樂，而以斯多葛學派的方式來思考造型的態度，不知不覺中使人愈發轉向自己的內面，當自己終於能夠理解時，已經佇立在他人無法輕易進入的陰沉緊張感中。愈要追究自己的感覺，這種無法形容的孤獨感就愈強。

也未必不能說這是快樂。

拿我學生時代的六個榻榻米空間和 IL PALAZZO 飯店比較，感覺它們的同質性，對設計師或許太過失禮，但是洋溢在飯店裡的孤獨快樂感覺，確實喚起了我學生時

代那與它兩極相對的零度空間的房間印象。

那一夜，在首爾認識，當天因工作再度見面的韓國設計師來訪。同樣是立足亞洲、凝視歐洲而關注設計的我們，閱讀的文獻、走訪的建築等，有許多的共同點。因此，我們所擁抱的孤獨和快樂，也有很多共有的部分。

坐在酒客稀疏的飯店酒吧一角，我們以那空間下酒，談得忘了時間。

那是累積多時的孤獨與快樂溶解在一段時間中的經驗。

忘卻的感受性

在為以大量生產為前提的商品做設計時，我尤其重視素材感。也就是說，我的意識灌注在與素材的溝通上。

我當然不是輕視形狀和色彩，只是過去的設計談了太多形狀和色彩這些容易理解的要素。形狀有支撐它的素材，素材有天然的顏色，只要合理調配這些東西，物品自然產生典雅。

你不覺得最近身邊的物品材質感有了微妙變化嗎？

例如紙。在印刷用紙方面，光澤感很強的銅版紙漸漸消聲匿跡，光澤較少的雪面紙增加了。十幾年前，月曆是以雪白光滑的銅版紙印上風景照片等為主流，但最近印上同樣風景照片的月曆用紙，很多都是紙質蓬鬆、發揮原有觸感的紙張了。

以前，印刷用紙的適性，是單純地講究照片的再現性，以能否逼真重現原創作品為基準。因此，畫冊常用的高平滑性銅版紙，是廣受歡迎的好紙。

但是最近，重視完成品的品味及質感，已經超過印刷的再現性。造紙技術的進步，也助長了這個傾向，有紋路的紙也有相當的再現性，拜此之賜，我們身邊的紙，漸漸找回它們的溫柔風情。

不只是紙。辦公室機器和照相機使用的塑膠外殼，也是一樣。以前都是光可鑑人，現在則以有細微紋理的消光塗層外殼為主流。再看居住的空間，壁紙和地毯的材質、木頭地板、建築物牆面用的瓷磚素材等，具有豐富質感的產品陸續產生出來。

當然，不是所有光滑的東西都變成無光澤觸感的東西，像門把、不鏽鋼水壺、汽車塗層等反而更增光澤感。黃銅和鉻製的金屬製品呈現更有深度的厚重光澤感，汽車塗層不是單純增加亮度，而是秉持「我的車」的意識，變化為添加雲母粒子塗層，以呈現深邃味道的光澤感。

雖然不像外在樣式和色彩變化那樣明顯，說不上是戲劇性變化，但最近人們對素材、質地的感受性，也漸顯成熟。

一般人認為質地屬於觸覺的領域，事實上沒這麼單純。看到刷子，會聯想到接觸時的感觸，把臉埋進毛衣時的味道記憶，無法和羊毛素材感切割。嬰兒是用舌舔的

方式確認身邊的東西，但一般人對素材的感受性，還是需要五官總動員才能得到。

可是，高度成長期中的日本，顯然忘記這種感受性。凡事都要呈現耀眼的進展時，生活者的目光也被樣式、色彩等耀眼而容易理解的部分奪走。生產性優先，素材的考慮被推到一旁。雖然現在再來責備塑化製品已無濟於事，但習慣這些東西的粗糙感性，確實曾經籠罩過日本一時。

如果生產與消費的循環能夠得到餘裕，人們再次找回認真面對物品的感覺，那麼，能夠滿足人類五官、充足質感的意識，應該在人的感覺中再度甦醒。

另一方面，最近也在討論節省資源的問題。物質的再利用，確實重要，但這個問題不該是僅止於生產與回收的物理性問題。

物的消費量與對其品質的意識成反比。肯定了量，對品質的意識就變得稀薄。成長時期的日本忘卻對材質的考慮，忽視物品的俗惡化，都源於這種心理。

因此，在以量為前提、思考再生和再循環之前，應該先找回對物的心理面，也就是找回對物質的細膩感受性，或許更能接近問題的本質。換個說法，就是讓物品恢復不會被輕易丟棄的尊嚴。製造物品的人應該有這個想法。

本來，日本文化應該對物的觸感和風情特別敏感。陶瓷器和漆器的觸感，黑色板牆的溫潤、漆黑發亮走廊的清涼感觸。還有以無可比擬之完成度為傲的和紙，不只

134

是書寫材料，也賦予我們居住空間和日用物品纖細的細節。在我們文化的底層，一定流著不是追求形式的造型感覺，而是有如皮膚對素材的感覺似的極纖細感受性。

我發現那種感受性正慢慢甦醒，我有一絲期待。

那種曾被忘卻的感受性，能否像鮭魚回到變得乾淨的河流一樣，再度回到生活者的意識中呢？

睽違多時再次設計的威士忌完成了。是以「Well Aging」為名的系列酒，有熟成年數十七年、二十一年和二十五年三種。

在酒的性格，這是無法大量生產，即使暢銷也不會增產，屬於比較質樸的商品。

如果說那些有響亮名稱的量產威士忌是作為看板宣傳的一線商品，這些酒就屬於二線商品。

但是，威士忌的妙趣，在於反覆熟成所產生的酒質變化，所以我敬佩那即使銷路不大也願意生產這種酒的廠商。

不論如何，不需要考慮商品的銷售策略，悠哉完成工作後，品嚐完成品的滿足感，真的不錯。

九一年夏天，我首度走訪蘇格蘭。在那以前，我對蘇格蘭，抱著那是威士忌發源地的崇高神祕印象。洋酒通們都重視這個地區，因此，在設計日本產的威士忌以前，我覺得有必要去一趟。

參觀了幾間蒸餾廠、和那些廠長談過話後，我像卸下了肩頭重擔、或是脫掉濕襯衫似的，擺脫掉對蘇格蘭威士忌印象的束縛。

蘇格蘭的酒廠工人很悠閒，有著不同於日本酒場工人那種緊繃的工匠氣質的樂觀體質，因為他們擁有悠閒大方的釀酒風土。

本來，威士忌就不是鑽研又鑽研之後誕生的琥珀色澤口感醇厚的酒，而是偶然的意外造出來的酒。

以前，威士忌是用小藥罐之類的蒸餾器製作來自家飲用，後來漸漸大型化，並開始買賣。因為國家要課稅，為了逃稅，蒸餾廠就四處分散、躲到隱蔽的山谷。

為了藏匿釀造出來的酒，他們把酒藏在木桶中，沒想到反而讓酒熟成，同時染上木桶的顏色，變成琥珀色。

蘇格蘭威士忌愛好者特別珍愛的泥炭味也一樣。蘇格蘭沒有能夠烘乾麥芽的燃料始買賣。因為國家要課稅，為了逃稅，蒸餾廠就四處分散、躲到隱蔽的煤，倒是有許多不乏煤的泥炭，只能用它。結果，泥炭的味道附著在麥芽上，造成的威士忌也留下那個味道。

可是蘇格蘭不但不以為憾，還正經八百地宣揚這才是蘇格蘭威士忌的香味，當作附加價值。事情就是這麼有趣。

雖然統稱蘇格蘭威士忌，但還是有高地、低地、山區、沿海等地之分，各自生產不同個性的酒。蘇格蘭人勇敢、自我而缺乏協調性，因此和英國的戰爭會吃敗仗。但欠缺協調性，反而是生產有個性的酒的原動力。每間蒸餾廠都生產具有獨特風味的酒，每個人都認為自家的酒是最好的酒。這就是蘇格蘭威士忌具有多樣性的祕密。

另外，他們使用舊的雪莉桶和波本桶讓酒熟成，因為先前滲入木板裡的酒味發生作用，形成豐富醇厚的酒味，這聽起來好像很有學問，經我仔細問過後，完全不是這麼回事。他們只是認為買外國的舊木桶比訂製新木桶划算而已。結果卻釀出好喝的酒來。

唉，說蘇格蘭人的樂觀隨性和強烈自我引來的種種偶然結果，應該也沒錯。

旅途即將結束時，我拜訪蘇格蘭最大的陶邁汀蒸餾廠廠長約翰・麥唐納。我把從日本帶來的我設計的純麥威士忌遞給他，他完全不提設計，立刻打開瓶蓋聞味道。

「不錯喔！幾年的？」

這個高爾夫球技術已達 Single 級，因為太胖走不動，要坐著專用小車繞行球場的人，看似不錯，是這個地區的代表性人物。

現在，成熟的文化圈似乎排斥喝酒，蘇格蘭威士忌的銷路也略顯低迷，使得世界酒窖的蘇格蘭現在也沒什麼精神。但過些日子，中國人就會喝威士忌了。這個蘇格蘭人非常樂觀。

的確，烏克蘭和波羅的海三小國未必不會拋棄伏特加而轉向威士忌，另外也不能斷言回教徒不會放下可蘭經而喝威士忌，世事就是如此，一切都在未定之天。這個歐吉桑不會因為銷路不好就抬出艱澀難懂的行銷理論。

彼時距今已一年了。連日本的威士忌銷路也不好。但還是有新酒陸續出來。不妨先樂觀地開瓶吧。因為威士忌就是這種飲料。

降 d 小調的色鉛筆

算算書桌上筆筒裡的色鉛筆，有二十六色。

小時候第一次得到的色鉛筆是十二色。後來陸續增加至二十四色、三十六色，進美術大學時，投下僅有的一點錢，買下一套六十色的。但那時候也是使用色鉛筆的巔峰，之後用到的顏色漸漸減少，直到現在的二十六色。

顏色這種東西很不可思議，符合自己感性的顏色通常有限，即使有六十色，還是有些幾乎不曾用過的顏色。以黃色為例，我就幾乎沒用過檸檬黃，反而常用帶一點橙色的鉻黃。因此，鉛筆盒裡的色鉛筆，有的筆尖漸漸光禿，有的不曾動過，還是原來的長度，呈現極端的差距。

為了補充用禿的色鉛筆，我買一盒新的回來，但用不到的顏色既是浪費，排在一

起也是干擾，所以把使用頻率高的色鉛筆移到筆筒，用完時再補充。

就這樣，現在大概固定在二十六色。二十六色這個數目，感覺上好像有些不足以恃，但把它們比擬成音階種類來想，絕不算少。這是具有微妙差異但也恰到好處的色彩系統，如果把基本的十二色當作C大調，因為我的個性而添加幾分扭曲的這二十六色，就是降d小調。我自己是如此理解。

當然，在平常的工作中，要使用的色彩永遠不夠。在印刷現場時，往往為了得到微妙的色彩和諧，進行無數次的顏色校正，以得到連電腦控制的色差計都無法測定的細微色彩差異。照這個情況，要網羅所有的顏色，就是有幾萬色也不夠。

還有，雖說都是顏色，但因為紙張或塑膠等素材的不同，也會呈現不同的印象，即使同樣是紙，也因為紙質不同，色彩表情的變化相差很多。

總而言之，作為表現用的色彩雖有無數種，但是和音樂一樣，還是有控制它的規則，呈現在色鉛筆的色彩排列上。

話說得拐彎抹角，但是我看著這些色鉛筆的排列，覺得像是降d小調，當然有我的理由。因為有C大調和G大調等比較的對象。

在設計的世代中，使用色調讓人感覺開朗健康的，是比較老一點的世代。相當於我們父執輩的那個世代，是典型的C大調。他們對色彩非常肯定，用色明亮乾淨，

毫不混濁。想想六〇年代橫尾忠則的作品，或可容易理解。

世代下降一點，用色就有點複雜，帶有嘲諷意味的中間色彩使用得很明顯，雖然不能斷言是小調，但色彩上已顯露淡淡的憂鬱。

到了我們的世代，色彩就明顯帶著濕氣。雖然不是對上一世代用色的反彈，但是用色相當複雜、像大量使用鋼琴的黑鍵彈奏感傷曲調的人增加了。

在六〇年代迷幻色彩氾濫時期度過幼年期的我們，在純粹的人造原色上感覺不到積極的魅力。對於色彩，我們反而迷戀天然自然的顏色。比起鮮豔明亮的顏色，我們反而對風化的古書紙張色彩、古老硬紙板的深灰色、斑斑鏽鐵的橙色感到興奮，在植物的種子和沙土那別致自然的顏色中感到真實和共鳴。

但也不是完全不用亮麗的色彩。只是在使用原色的時候，還是忍不住加入一點點的憂鬱，給予微妙的壓抑。

或許，這也非和朝向自然、生態意識傾斜的時代感受性有關。在與流行顏色不同的層次，色彩也呈現悄悄的推移。

142

盒子、或是過度包裝展

這次談談盒子的展覽會。

我想舉辦「盒子」的展覽，當作每年以紙為主題的「紙世界」文化活動企畫之一。

「盒子」具有難以形容的不可思議魅力。千萬不要小看它是普通的容器，愛因斯坦不是說過嗎？連宇宙都可以放進這個隔絕內外的唯心的容器中。

例如，一個沒有看過的盒子孤單地放在桌上，就很讓人在意。在意的反面，又讓人猶豫是否要打開盒蓋。這就是盒子的特性。尤其是密封的盒子，更增加它的詭異性，連用手去摸都會遲疑。

一個湯匙，裝在桐盒裡，格調似乎上升兩級；沒有包裝、看起來像是破爛的來歷不明古董，如果裝在適當的盒子裡，倏地展現珍貴物品的風格。

144

世間常有被盒子魅力所騙而買下無用物品、或在廉價物品上大撒銀子的事情。糟糕，被盒子騙了！這種經驗，任誰都有一、兩次。因此，盒子有時候也因為它的魅力而招災，被攻擊是為廉價品撐腰的無用之物。

最近，常常聽到過度包裝這句話，在保護資源的風潮下，奢華的盒子、太過講究的盒子，情勢都不好。但不是所有的東西都用舊報紙包裝就好。因此，我經常有股祖護盒子的衝動，要擁護盒子的魅力，認為偶爾跨越合理性的過度包裝並不壞。那些穿著不相稱名牌服飾的中年歐巴桑才是過度包裝吧？

就在這個時候，我遇到一位盒子作家。她是旅居巴黎、從事廣告工作的關根英子。她總是說想當一個盒子專家。她那繼承祖父精良手藝血脈的優雅手指，做出許多讓人驚艷的精緻紙盒。她一遇到美麗的物品、迷人的東西時，就有強烈的衝動，要做一個盒子來收納它。

我要了一個她做的盒子，收納向義大利慕拉諾島（Murano）訂製的玻璃筆和瑞士製的墨水。裝在小瓶中的綠色和黑色墨水以及玻璃筆，成套裝在手工打製的盒子裡。那是過度包裝這種殺氣騰騰的語言毫無侵入餘地、充滿優美典雅魅力的美麗盒子。

在感嘆盒子猶原是美好的東西同時，我腦中浮現以盒子為主題的展覽會計畫。

展覽會的焦點對準東西收在盒子裡所發生的趣味作用，以突顯物體與盒子之間多彩而不可思議的風情。

我先找上廣告文案糸井重里。盒子的展覽會必須先決定要裝的內容，因此拜託糸井先生挑選內容，也就是主題挑選人。

我說明企劃的宗旨和他的任務時，他敏銳地理解，

「的確，總要有人來當壞人啊！」

爽快接下主題挑選人的位子。

手機

兩顆骰子

一卷衛生紙

烏鴉的翅膀

麥金塔電腦的滑鼠

蟬殼

小鋼珠

米七十公克

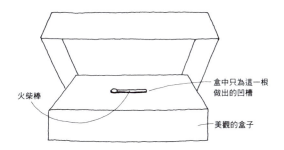

火柴棒

盒中只為這一根
做出的凹槽

美觀的盒子

一個一元硬幣

保險套

廣辭苑（辭典）

地鐵車票

糸井先生挑選的主題有二十件，每一件都是普通至極的物品。

我邀請包括關根英子等十位設計師設計收納這些主題的盒子。每個人選擇兩個主題，總共做出二十個盒子來舉辦展覽會。我邀請的設計師都是在第一線活躍的大忙人，雖然嘴巴埋怨「真拿糸井先生沒辦法」，還是欣然接受。

展覽會的名稱就是「盒子、或是過度包裝展」。究竟會設計出什麼樣的盒子？不等到盒蓋掀開，不會知道結果。

博物館聽來的學問

我去台灣的故宮博物院參觀，意外體驗到不可思議的博物館樂趣。

故宮博物院是世界三大博物館之一，收藏著蔣介石政府從中國本土退守台灣之際，悄悄運到此地的中國四千年珍藏祕寶。

它常常成為美術愛好者之間的話題，我最近也對亞洲美術和工藝特別感到興趣，所以專程去看看。

從古老殷商時代的甲骨文字，到漢代的青銅器、玉石雕刻，歷經王朝變遷的無數陶瓷器，以及大量的書畫名品等等。這些展示品確實和羅浮宮及大都會美術館大異其趣，尤其是玉石和象牙的精緻彫刻中，讓人感到一股超越製造快樂的莫名怨恨，為之懾倒。

我看到這些，升起一股不可思議的亢奮。或可說是基因騷動吧？不是生物學上的基因，是李察·道金斯（Richard Dawkins）提出的文化基因（meme）。

上古時代日本造型家的文化基因，就像電腦病毒般，不知從哪裡悄悄滲進我的基因中，看到無數以前對其產生龐大影響的中國造型物品時，立刻蠢動興奮。就是這種感覺。

這些都是清朝以前只有朝廷高官以上才看得到的珍藏品，如果我的體內真有文化基因，它不可能不為之鼓譟。

為了欣賞玻璃櫃中展示物的細節，我預先準備了小型望遠鏡，仔細觀看，不時深深嘆息。

雖然專心一意地看著展示品，但博物館裡總有些只靠觀賞仍無法滿足的東西。繪畫雕刻這些純粹的精神造型物，不需要抬出美術史和各種知識，只要在自己的感受性中享受即可。但是博物館的展示品，多半帶著在過去文化中擔負某種任務的道具性格，甚於只是純粹的美術品。因此，對於展示品，如果沒有別於美的觀點的知識，就享受不到那個樂趣。

我體會到這一點，是在大致看過一遍、坐在椅子上休息時。同行的朋友走過來，有點得意地撐開鼻孔說。

150

「欸，那個扁扁的像蟬形狀的雕刻，你知道是幹什麼用的？」

我當然不知道。

「那是不讓死去的人搞錯了又甦醒過來、帶有安魂意義、放入死人嘴裡一起埋葬的東西。」

這麼說，我想起電影《末代皇帝》中，有一幕戲是把一塊玉塞進死去的皇太后嘴裡。原來，那個像小鞋子的蟬雕刻有這種意義，真是想不到。

但為什麼做成蟬的形狀呢？我腦中掠過陣陣蟬鳴，那個影像和安魂的儀式重疊，但還是不知為什麼蟬會用蟬的形狀。這個片段的知識又引起新的疑問。

不限於雕刻的蟬，這個博物館裡大部分的展示品，我對它們的用途、任務和背景都一無所知。只是透過望遠鏡觀看，感嘆技巧水準和稀奇，總覺得有點蠢。

聽朋友說，他在參觀時，一團觀光客蜂擁而來，領隊快速用日本語說明後，一團人又蜂擁而去。

幾天後，我再度參觀故宮博物院，這回，我假裝在看展示品，其實是豎起耳朵聽參觀團的說明員聲音。

說明員有的很高竿，有的很差勁。參觀團的種類也形形色色，從以婦女為主的溫和型到學者集團的緊張型，各式各樣，說明員配合他們的類型變換解說語氣、玩笑

的份量、內容難易度的高低等也不盡相同。

說明的重點也因人而有微妙的差異。在那座有名的翡翠屏風前，我仔細聆聽。

「這個屏風是有名的末代皇帝的母親，就是那個皇太后的珍藏，從一塊原石採下這麼大片的翡翠，實在罕見，是非常珍貴的寶貝。」

哦？我正仔細觀賞時，另一團人擠過來。

「這個屏風是日本在中國成立傀儡政府時搜括而去，送到日本皇宮當裝飾。大戰結束後才歸還中國。」

是這樣嗎？我才要感動，又過來一團觀光客。

「日本歸還這個翡翠屏風的理由，是因為蔣介石在大戰後討論日本統治的時候建議留下天皇制，日本人感念這份功績。」

真是愈聽愈有意思。不只是屏風，所有的東西都是這個調調，從美術跳到政治，從愛情跳到戰爭。我再次深刻覺得博物館的樂趣就是這個吧。不覺摘下眼睛的鱗片（比喻恍然大悟），哦、不對，是摘下望遠鏡。

152

慢跑的興奮 Running high

對以創作為業的人來說，最重要的應該是體力。

第一是體力，第二還是體力，第三、第四可以自由填寫，第五是不服輸的性格。

所謂才能，不過是從另一個角度對這五項條件的稱呼。

我今年三十四歲，到了這個年齡，對於體力部分，略感不安。和通宵熬夜、黎明時分集中力格外強勁的二十五歲以前相比，體力明顯衰退。

也是到了這個時候，才深深體會這世上的所有樂事，都必須有體力才能享受。

例如，我喜歡旅行，可以說得上是嗜好了。到了國外，如果不能順應異於平常的生活模式而累倒了，旅行就變得不愉快。如果有個對任何古怪的食物都不以為苦的強韌的胃，就可以在舌尖享受世界文化的多樣性。

我二十歲的時候去印度和非洲，覺得食物都很好吃，兩個多月的旅行都不覺得累，二十四小時都在玩，飽嘗旅行的樂趣。

但最近，超過一個禮拜的旅行，就覺得消化不良、難過得緊，漸漸無法再做行程太趕的長途旅行了。

還有，我也不是很清楚，不過，和女人約會時，體力如果不夠強悍，也無法做個好的護花使者吧。

因此，為了維持創造力及享樂根源的體力，我從四、五年前開始訓練，每逢週末去慢跑。

這裡，我想談一下跑步。

每逢週末，我會跑到附近的井之頭公園。從我家到井之頭公園再繞回來，約八公里，週六、週日各一次，等於每個週末跑十六公里。

我拿出數字來說明，筆下似乎有點自傲，但、請聽我說。訓練一旦成為習慣，不跑就渾身不對勁，不是有 running high 的說法嗎？體驗過跑完全程的爽快感和頭腦的清澈度後，更是欲罷不能。

這也不知是從哪裡聽來的，聽說跑步後大腦會分泌出像吸古柯鹼時同樣的分泌物。的確，跑完後散步時，頭腦的張力之高，不可小覷。

我並不滿足只是跑步，每次都要計時，連同跑步時的雜感，一起寫在日記裡。

像我這種單細胞的性格，一旦開始記錄後，對於時間，就傻傻湧現孩子氣的野心。

在情況不錯的日子裡，披頭散髮地做最後衝刺。

我平常生活散漫，體型也有點肥胖，跑步的姿勢和馬拉松跑者相比，有顯著的差異。這樣的歐吉桑慢跑時突然做最後衝刺，在鄰居的眼中，肯定相當異常。

有人調侃我老婆說，

「你家先生很勇健呢！」

所以，當我向老婆炫耀說，

「我又刷新紀錄囉！」

她也懶得搭理。

果然，繼續就是力量，我對跑步，湧現一種自信。當我在井之頭公園使勁追過並跑的老人和高中女生時，我對自己的跑步能力生出妄想和自負，想參加一次比賽，想正式跑一趟馬拉松，這個慾望從心底滾滾湧起。

於是，我終於報名參加青梅馬拉松。

青梅馬拉松有十公里和三十公里兩組。對自己跑步有自信的我，看不上女人、小孩和老人的十公里組，當然報名三十公里組。

青梅馬拉松當天。

不知從哪裡聚集而來的人？參賽者數量驚人。馬拉松這個詞好像帶有「孤獨的跑者」印象，事實上參加人數眾多的青梅馬拉松擁擠不堪，距離這種印象很遙遠。

想像一下在銀座最擁擠混亂的行人天堂，行人一起朝新橋方向奔跑的狀況，就很接近青梅馬拉松的狀態。

人實在太多，起跑點後面的人龍長達五百公尺以上，號碼排在很後面的我，跑了一段路、流出汗時，才剛通過起跑點。

跑步的空間非常侷促。必須小心翼翼地不踩到前面跑者的鞋子、手肘不碰到旁邊的跑者。經過起跑點後，暫時還是這種狀況。感覺像是「民族大遷徙」甚於是馬拉松，有點後悔讓自己陷入這種無法挽回的狀況中。

跑到十五公里處的折返點時，我還是普通的跑者。接著，就是利用後半段的下坡路大步超越落後跑者的激情跑者。

出現異常是在跑過十八公里的時候。小腿後面的肌肉緊繃。大概跑了不習慣的距離，在精力耗盡以前身體零件先出狀況。

然後，當膝蓋彎曲時，大腿肌肉也跟著劇痛緊縮。這種情況下，我無法正常地跑，只能用盡量不彎曲膝蓋的奇怪姿勢跑。

也許你會認為，既然這樣、用走的不就好了？的確，當機件故障時，哪怕是賽車好手文素（Nigel Mansell）或車神舒馬克（Michael Schumacher），都只能乾脆退場，但馬拉松跑者的心理，不是那麼簡單。

馬拉松的樂趣，在於完成甚於記錄。以跑完全程為目標的行為，確實有點幼稚而不知變通，這和所謂的瀟灑相差太遠，反而像是自我本位的作為。但在持續保持這種邁邊而自我本位的自己之中，有著馬拉松的淨化作用。就是所謂的 Marason high。那種淨化和自我的創造性思惟是微妙的共通項，也是支持我雖然姿勢難看仍繼續跑下去的原動力。

在這個意義下，馬拉松跑者就和任性的藝術家一樣，都是自我本位惹人厭的傢伙。

因為這個緣故，我創造出不彎曲膝蓋而跑的奇怪姿勢繼續跑。速度劇減，陸續被後面的跑者追過。

猛一回神，一個「兔女郎」裝扮的男性跑者超前而去。扭著兩個長長的白耳朵和搞笑的尾巴，漸漸遠去的緊身褲。那個姿態讓我喪失相當多的戰意。

我想起參賽規則中有一條是「符合業餘選手的服裝」。看到這條規則時，還在猜是什麼意思？確實有人成績不怎麼樣、全靠裝扮嘩眾取寵，是暗中告誡這種人嗎？

既然這樣，我還是樸素一點，平常穿的網球裝就可以吧？結果，穿著白色網球裝參賽的我真傻。

其實這個樣子更不像業餘選手。就在我這樣想的時候，又被剃著摩希根頭、腰間插著小刀的跑者追過。

這個問題讓我的疲勞倍增。

「為什麼要吃香蕉？」

沿途有人親切分送切一半的香蕉，我在喉嚨乾燥、筋疲力盡的狀態下更加迷惑。

「吃香蕉嗎？可以補充精力，來、請吃香蕉！」

「梅子乾！梅子乾呦！」

也有分送梅子乾的老太婆。我的喉嚨還不至於又渴又痛，但實在沒有餘力去咀嚼。

唯一有用的是水補給，但跑完二十公里、停下來慢慢喝完水，要再擠出開跑的力氣，非常艱難。

「還有兩公里，加油！」

「加把勁，就只剩兩公里了。」

圍觀的人不時給我加油打氣，但如果因為這種鼓勵而鬆懈，就太危險了。他們並

158

無惡意，只是想激勵跑者，所以隨便亂謅距離。

是嗎？還剩兩公里？好，再加把勁，希望看見只剩一公里的標誌，成為我心裡的支撐，一個勁兒的跑。跑了相當久之後，終於看到「還剩兩公里」的標幟。

自我本位的跑者和現實之間的差距，幾乎是一齣悲喜劇。

對那些跑到終點的跑者，說聲「混蛋」比說「辛苦了」更適合吧。在開朗的笑罵聲中衝刺到終點，才符合馬拉松的思維。

看著漸漸接近的終點，我腦中還想著有的沒的。

大量生產的暈眩

說起工廠見學，大概很多人會想起小學時社會課的觀摩教學吧。

最近，我頻繁到工廠見學。因為設計咖啡標籤、瓶子、罐子等大量生產商品的案子增加，到生產現場露臉的機會也變多。

設計這種工作，大致可分為兩個階段，一個是「發想」的階段，另一個是「落實」為具體物品的階段。

以建築為例，就是「設計」和「施工」。畫出設計圖、完成計畫的過程，以及營造業者一邊抱怨、一邊打樁灌漿的施工過程。

要得到滿意的成品，任何一個過程都不能疏忽。即使建築師精心畫出的設計圖，施工現場若馬馬虎虎，也造不出優良的建築。同樣的，我們設計落實的好壞，也大

大影響成品的水準。

因此，我勤跑工廠。

工廠這種地方，走入其中近看時，其實很刺激，有點像是半吊子的現代美術被一掃而空的感動。那是人類的創造性和讓自然改觀的加工暴力性，以功過相抵的方式同在一處的象徵性成果。

例如罐裝的普通咖啡。眼睜睜看著印上圖案的馬口鐵被機器裁斷、變成圓柱、焊接、壓溝、封蓋等步驟逐一完成。

究竟是什麼人想出這種機械構造的？平坦的素材在這巧妙的系統中被鮮明地賦予形狀，整個過程像是奇蹟。

連串的罐子在有強大磁力的輸送帶上奔馳。從水平方向到違反重力的垂直方向，自由變換流動型態，像坐雲霄飛車般在工廠中超速移動，讓人看得目不暇給。那個數量與速度壓倒人的感覺，甚至讓人覺得恐怖。知道在那裡流動的是自己設計的東西時，不安更增一層。

那是以驚人速度增殖的我的設計。目睹這個現象，是一種快感。但是，自己的設計變成這樣無法無天，真的不要緊嗎？心中隱隱升起淡淡的不安，久久不退。

應該沒有任何失誤。印刷文字充分檢驗過，顏色的校正也也確認到完全滿意的地

162

步。但這個設計真的好嗎？沒有需要改善的地方嗎？龐大物量的移動，讓我對自己設計的自信產生暈眩似的瞬間動搖。

事實上，機器以猛烈速度啟動後，再做什麼都於事無補了。萬一，我的設計是失敗的作品，也只能眼睜睜看著那個失敗在我眼前膨脹成驚人的數量。

失敗、失敗、失敗、失敗、失敗、失敗、失敗、失敗……。

啊，真是惡夢。

如果反過來想，會輕鬆一些。但人很難輕易到達這種境界。

因為這個緣故，所以在機器正式啟動前，為了提高精確度，校正、樣品測試等，我神經兮兮得讓現場技術人員望而生畏。光是咖啡標籤的校正次數就超過四十次。

這絕不是我過於多慮、或過於小心的問題。然而，數以百萬計的物量及速度為前提下的一種職業道德。然而，再怎麼努力做到無誤失、提升設計的品質，還是無法抹去物體大量生產的光景所引發的愧疚。

那大概是我對產「量」之龐大、想像不及而產生的焦慮吧。

我可以想像生產出來的每一件東西在生活中如何被人喜愛、被人憎恨、被人忘懷。

但當它以無盡擴大的「量」被提示時，我已可看見它注定要經歷生活實感、不久

即被丟棄的「悲哀」。而我的設計正一副蠢相地趴在那份悲哀上。工廠的光景突顯了這個事實。

因為工作的關係，我常常深夜搭計程車回家。一路上，赤坂和新宿的高樓霓虹照進高速奔馳的車窗裡。我看著光燦耀眼的飯店和辦公大樓景觀，深深覺得自己的工作很低調。

但是，那些生產出來的咖啡罐全部堆積起來，恐怕比高樓大廈還要高大。或者，此刻手上拿著我設計的瓶裝和罐裝咖啡的人，比住在超高層大飯店裡的客人還多。

我用這無聊的謬論，試著把自己的工作和高樓大廈連在一起。

何其單純的想法啊。

確實，大量生產的「量」是產品設計的重點。掌上型的產品深入日本各個角落，無形中左右我們的生活品質。

就像都市的照明不只是幸福的印象、也讓人想起淡淡的悲哀一樣，生產品的量也包含著現代生活的悲哀。錯覺「量」是正面的影響力、想從中找出自己工作意義的心性，何其貧乏。

設計是始於開採石油和原料等「生產」運作最後的最後、賦予物體形狀的作業。

美觀、合理、舒適愉快，當然重要。但對伴隨物品生產而來的「悲哀」，擁有感受

性及想像，或許是參與這個工作者的另一項資質。我想，在今後時代的物品製造中，將會追究這個資質。

生產現場的緊張依然持續。它變成快感的情況不會是永久吧。

誰在踩水車

想要避開這陣梅雨，我到法國和西班牙旅行。在這個季節裡，歐洲的白晝很長，晚上十點半時，巴黎依舊天光明亮，可以充分享受旅行樂趣。

途中，我去參觀兩個傳統的手抄紙廠。

我迷戀酒、紙、玻璃等傳統工藝產品，常常在旅遊途中順道參觀這類產地。

這些產地多半位在不花一番工夫就到不了的地方。不可能在巴黎繞過一個街角，就有抄紙廠或是地下酒窖，它們幾乎都在必須專程搭車轉來轉去才到得了的歐洲鄉下。那些地方又和一般觀光地不同，得到悠閒美麗的自然景觀眷顧，雖然是專程前往，旅途卻是意想不到的愉快。

這回，我先去巴黎南方約四百公里的安貝爾。是里昂和克雷門斐蘭之間、樸實安

166

靜的山中小村。坐上巴黎朋友的車，慢慢欣賞法國郊外風景的六個小時車程。

常聽人說，到法國一定要看看巴黎以外的地方，農業國的法國田園風景真的很美。沒有汽車駕照的我，每次行經法國的高速公路和國道時，總是認真地想，還是去考張駕照吧。

一望無際的田園。寬敞平整的柏油路。來往的車輛稀少，馬路空曠。不時經過的小鎮，擁抱著小小教堂，安靜佇立，鎮外是連綿的高大白楊樹。穿過白楊樹林，又是一片田園風景。就這樣一再重複。

愈接近安貝爾，轉彎的路段也變多，景色也從平地風景變化成山區風景。可以俯瞰綠水清澈的河流蜿蜒眼下時，也來到 Moulins 抄紙廠。

這是法國現存的少數手抄紙廠之一。Moulins 是水車、風車的意思。在這裡是指生產設備動力源的水車。

聽說以前這一帶有許多抄紙廠，但產業革命後，隨著現代抄紙機的問世，這個村莊也步入衰退一途。

一九四二年。第二次世界大戰中，路經此村的士兵茅利斯‧貝羅德，看到村莊的荒廢，大受衝擊，戰後就買下一座抄紙廠，讓它再興。

接觸到美麗的紙張，任何人都會不覺讚嘆，啊，多好的紙！手抄紙具有煽起人們

懷舊情緒的不可思議魅力。手工作業的抄紙行為，能夠滿足人們內心深處的勞動喜

悅、創作喜悅，以及親近天然物的充足感。

以產業而言，它是消失了，但以行為而言，它沒有消失。在世上任何一個國家，

必定還有人繼續踩著水車。它就這樣悄悄延續下去。

現在的經營者是貝羅德的兒子。工廠一半作為手抄紙博物館，向觀光客開放，另

一半仍頑固地以古老手法抄紙。

紙的原料是破布。愈是破爛不堪的布，纖維愈柔軟，可以做成好紙。修道院為了

貫徹清貧生活，床單之類總是用到不能再用，修女那邊送來的破布，是最理想的紙

原料。我也不覺認同。

破布撕開後泡在水中，以水車為動力的木槌將纖維打碎。巨大的木槌前端都是鐵

鉤，像搗米般慢慢打碎木桶中的棉布纖維。

纖維完全溶入水中成為紙漿，需要三十六個小時。叩解作業完成後，用抄網架撈

起。這部分由最熟練的工匠進行。抄起一百張後，放進壓榨機裡瀝乾水分。一天重

複五次，因此最多只能做五百張。然後一張張剝下，吊在通風良好的閣樓裡陰乾。

因為季節與天候的關係，陰乾的時間也不同，太快或太慢都不行。即使如此，也

不安裝空調設備，完全任憑自然。乾燥時間三天到五天，因此，完成一張紙最少需

要八天。

這家工廠的名產是夏天生產的小花手抄紙。大清早摘下四周山野開放的小花，混入紙漿中。這是其他地方看不到、十分浪漫的紙。

我參觀的另一個抄紙廠，距離巴塞隆納四十五公里。是位在卡培拉迪斯村的茉莉抄紙廠。

遠從中國發端的抄紙技術從中亞細亞經過中東、西進北非、再經直布羅陀海峽傳到西班牙。在十二世紀末，這個地方已經開始抄紙。抄紙技術是從這裡傳到法國的。

不過，西班牙的手抄紙廠，目前只剩下這個地方。

重重繞過與法國風景大異其趣的荒山葡萄園後，才到達也是水量豐沛的小村，使用和安貝爾幾乎相同的方法抄紙。

在這裡，那像頑固老頭的水車也轉個不停。

幸福的火藥庫

在法國東北部香檳（Champagne）地區的蘭斯（Reims）市郊，有一個小鎮艾培（Epernay）。以生產香檳王Dom Perignon而著名的酩悅酒莊（Moet et Chandon）就在這裡。

對Dom Perignon那極具風格的瓶子和標籤著迷的我，旅途中得到機會，立刻走訪此地。

在陰冷的地下酒窖裡，藏著數千萬瓶的Dom perignon，目睹這壯觀的場面，少有人不感到衝擊。

一進入那深達地下十幾公尺、大概是採石場廢墟的地下酒窖，沉澱的冷空氣立刻包圍全身。

這裡給人的印象，就像搭乘人工冬眠狀態的太空船內部。充滿了與清醒這個詞無關的寂靜與陰暗。但生命還在悄悄繼續維持的氣氛，像霧一般散布整個空間。

無數瓶子的堆積。表面沾著薄薄一層灰，香檳慢慢走在發酵與熟成的過程中。

香檳酒要進行兩次發酵。第一次發酵是葡萄汁變成葡萄酒。葡萄酒適度勾兌後裝瓶，加入糖份和酵母，進行第二次發酵。藉著發酵，糖份分解成酒精和二氧化碳，但因為瓶口被封，氣體排不出去而溶入液體裡，形成發泡的葡萄酒香檳。

在第二次發酵時，會產生沉澱物，必須除去，使用的方法很特殊。

進入熟成期的酒，瓶口朝下斜放。沉澱物原來是在瓶子底部，這樣擺放後，由專屬工人兩天一次、每次以旋轉八分之一角度的比例轉動瓶身，耗費幾個月的時間，讓沉澱物向瓶口移動。這時，瓶子的傾斜角度也一點一點增加，最後沉澱物全部聚集在瓶口。出貨之前，瓶口部分浸入冷凍液，瞬間凍結後，瞬間拔開瓶栓，利用瓶內的壓力把攙雜沉澱物的冰塊迸出去，然後再做最後的封印。

真是複雜到讓人昏頭的過程，但是這種傳統的技法，阻止了現代生產技術的抬頭，而得以在酒的世界繼續保持崇高的地位。躺在這裡的香檳酒都是日積月累、忠實地遵循這個過程。

172

看著它們，湧起一股平靜但強烈的感動。起初，我以為是被這堆如山積的超高級香檳的壓倒性數量給懾服。

但好像不只如此。感動的重心似乎在別的地方。

在世界各地盛典最輝煌的時間、所有喜悅的瞬間，Dom perignon 都面臨被解開封印的命運。

無數豪華璀璨的場景。全都像電影倒帶般迴轉到這個冰冷的地下酒窖。

London、Madrid、Milano、Hong Kong、Kyoto、New York……，世界一百五十多個城市。按照出貨地點區隔而堆積了無數的 Dom perignon。

每一瓶、每一瓶都在豪華的地方確實抓住幸福的瞬間，像是瞬間爆炸的幸福核彈頭。

這麼一想，就覺得這個地下酒窖像是藏著無盡歡樂爆炸力的火藥庫。它們確實抓住了世紀末跨入新世紀的輝煌瞬間，完成它們的任務。

那是能讓觀者產生這種妄想的不可思議力量。那是讓參觀這個地下酒窖的人產生衝擊性感動的要因。

它們永遠不會停止確信自己的產出，可以妝點這世界最美好的瞬間。那是在可以測定的單純品質和高級感外觀的演出之外完全不同的層次，賦予產品更高的精神性

過程。

　沿著地下階梯走向出口時，我感慨地想著，希望有一天，能夠和這裡面的一瓶酒，有個美好的邂逅。

嗜好的小玩意

基本上我沒有嗜好。

我沒有駕照，所以不去兜風。但我也不是那種專心製作帆船模型或栽種香草的類型。光是想到這些事情就頭痛。

唯有在三十歲的時候，突然打起精神考到潛水執照。我自己看來，這是了不起的大事，但這幾年因為發胖，泳裝變緊了，懶得把自己的身體勉強塞進去，也遠離大海很久了。

當身邊的人建議我減減體重時，我總是找理由為自己的體型正當化。

「你們看看甲蟲，要長到那麼大隻才算是成蟲。已經成熟的男人當然不能再變回蛹。」

因為這個緣故，我只好利用旅行把難搞的自己放進活動身體的狀況中。畢竟，

「旅行」即使什麼都不做，依然是「旅行」，即使一整天在飯店裡面晃蕩，也能覺得「啊、今天充分享受飯店生活了，真好！」，而且，光是置身在異鄉的非日常空間，就覺得很刺激。

早上醒來、略做梳洗後到餐廳吃早餐，就感到非常刺激。因為職業的關係，看到的東西都是設計的對象，椅子、桌子、桌巾、地板磁磚、麵包、果醬瓶、刀叉、茶杯、餐巾，還有糖罐子和砂糖本身，我都習慣瞬間完成「鑑賞」。

「嗯，這個吐司的斷面真是非常好的設計。」

又或者，

「哦，這個方糖的包裝紙很可愛。印刷的文字很漂亮。唉呀，這個貝殼狀通心粉的設計讓人激賞，它怎麼製造的？」

一連串小小的驚奇，不知不覺中填滿我的感受性槽。因此，即使是無所事事的旅行，我也能感到完全充電。

當然，這種慵懶的旅行方式中，也有帶給我能量、猶如感性加油站的地方。那就是紛亂雜沓的骨董街。

有時候是巴黎的 Clignancout 跳蚤市場，有時候是香港的荷里活大道，有時候在

首爾的仁寺洞，有時候在峇里島的 Denpasar。台北的華西街一帶也不錯，佛羅倫斯的維其奧橋（ponte Vecchio）附近更不可錯過。

這些地方好像聚集了無數的「文化病毒」。連對早餐桌上胡椒罐的洞孔都會產生某種感慨的我，瞬間就被那種病毒感染，神思不清，衝動地買下許多古怪的東西，而樂趣無比。

書桌四周擺滿這樣收集而來的古怪玩意。

獅子手掌形狀的銀鑷子、綁著辮子的人頭下方連著眼鏡蛇頭的木製煙槍、拇指般大小的油畫風景、蟾蜍含著古錢的石雕，後面刻上「長命富貴」，還有刻上許多神仙的胡桃雕刻。多不勝數。每一樣都在我旅遊興頭正樂時、鼓動我的好奇心。

還有一對非洲加彭產的木製面具。是在巴黎的跳蚤市場買的。本來沒有打算買兩個，我殺價又殺價，買了一個後，黑人店員慢慢從店裡面拿出一個相似的面具說，

「這兩個人是夫妻。」

他這麼一說，我只買一個好像有點愧疚，只好勉為其難地買了兩個。

多年後在同一家店，我買了一隻銅製的鳥。這時，店員又從裡面拿出一隻相似的鳥，厚著臉皮說，

「這兩隻鳥是兄弟。」

不過，我堅持只買一隻。被這種胡說八道的賣家唬弄，連我自己都覺得愚蠢。雖然常被仿冒的骨董欺騙，但我的收藏仍然一逕增加。所以最近又在香港買了擺放這些東西的架子。有了安身立命的家，它們更肆無忌憚地展現增殖的氣勢。

唉，雖然都是些愚不可及的垃圾，但把這些東西像收集衣蛾（譯註：日本小孩的遊戲，收集衣蛾幼蟲放在毛線或色紙碎屑中，牠會利用這些東西做出鮮豔的蓑衣。）一樣收集在身邊，自有一番樂趣。

超優質即溶咖啡（Super Premium Instant Coffee）

我又著手一個咖啡包裝的設計。

是 AGF 的「Grandage」咖啡。

這是比 Maxim、雀巢金牌（Gold Brand）等普通咖啡更高一級的 super premium class 商品。

它的競爭對手是雀巢的「President」，就是那個以歐洲貴族喝咖啡的廣告而出名的咖啡。

總之，就是設計高級即溶咖啡的包裝。

聽到高級即溶咖啡，有人滿臉驚訝。不就是即溶咖啡嗎？為什麼要冠上「高級」兩字？應該磨細烘焙好的豆子、沖入熱水、品嚐萃取出來的液體，才是正確的咖啡

喝法。像即溶咖啡這種咖啡膺品還說「高級」，真是荒唐可笑。

這個說法，似乎也有道裡。古典的泡咖啡法確實是那樣，一聽到即溶咖啡就認定是膺品，這就有點困擾了。

本來，「即溶」這個形容詞就是個誤解。正確來說，應該是冷凍乾燥咖啡。是瞬間冷卻乾燥咖啡豆的萃取液、蒸發掉水份。喝時再沖入熱水即可。因為可以輕易泡好咖啡，所以稱為「即溶」，但絕不能因為手續簡便而輕易把它列在普通咖啡等級之下。它沒有添加任何不純物質，只是從生豆到達冒著騰騰熱氣的咖啡杯中的過程，與一般咖啡不同罷了。

讓技術人員來說，冷凍乾燥是高科技的優良咖啡製法，能夠不損害生豆香氣而合理萃取咖啡液的方法，就是冷凍乾燥。

口感雖然和普通咖啡不同，但本來就不追求普通咖啡的味道，而是做出冷凍乾燥咖啡的獨自美味。

另外，普通咖啡會因為煮咖啡人的技術而出現種種不同的味道，相對地，冷凍乾燥則是基於任何人都能泡出一定味道的發想，而研發出來的製造技術。

的確，即使再會研磨質佳的生豆，也不見得每個人都能煮出青山「大坊」那樣好喝的咖啡。

我本來也是以喝不同飲料的感覺來感受即溶咖啡。聽了這番話，再細細品嚐後，有點想支持冷凍乾燥咖啡了。它的格調絕對不在普通咖啡之下，是另一個不同的咖啡世界。我要設計的，就是這個世界中特別精心製造的咖啡。

於是，我開始「Grandage」的設計。Super premium instant coffee 的設計。

我在標籤的上下方，配合原料阿拉比卡種生豆，加上帶有東方印象的象徵性裝飾。搭配類似阿拉伯文字的歐洲手寫文字。這部分進行得比較順利。

麻煩的是浮雕加工。浮雕加工是要在標籤表面做出凹凸的加工。只在光滑的鋁皮紙標籤上印圖案，平淡而無韻味。要讓裝飾花紋和標誌圖案呈現凹凸感，標籤才更顯風格。

另外，標籤的黑底也有細緻的凹凸花紋，使得標籤表面具有深度的觸感。物體的表面性、也就是我們手指碰觸到的質感，帶有不可小覷的資訊量。如果這個咖啡的標籤追求高品質，這個部分就需要精緻化。因此，重點必須放在細節的完成度上。

處理這種浮雕加工，如果只做出指示就擱下不管，工廠往往會隨便敷衍了事。日本的印刷技術平均值雖高，但欠缺精確充實、突出細部完成度的過程。在製作的工程中，漸漸排除工匠的技巧，進行任何人都可做出同樣結果的標準化技術。

Super premium coffee

Super Premium Coffee

也就是說，日本的生產都是出自與即溶咖啡同樣的發想。漸漸不再仰賴咖啡達人那種熟練工匠了。

這情形讓人忍不住苦笑，但我還是希望在這與家庭用咖啡不同的專業製造過程中，做到應有的技術深度。

印刷標籤的是關西的大印刷公司。他們提供幾個標籤質地樣式，因為沒有符合的，於是到大阪找一家專做金屬雕刻的模型商。這裡有無數浮雕加工用的「花紋」，有表面如動物皮的，或是攙入石頭似的圖案，有系統的分類。我從其中選出六個，重複試做後再作決定。

選擇浮雕加工的花紋，必須和實際進行壓製的專門印刷廠一起進行。起初很不順利，我和熱心的開發負責人數度奔波大阪，總算到達滿意的水準。

可是這個標籤貼到瓶子上時，又發生意想不到的麻煩。因為是用機器壓貼，機器的力道幾乎抵消掉我們辛辛苦苦做出來的凹凸。機器有時候真的會產生讓人哭笑不得的黑色幽默。

唉，總算設法克服了這些麻煩，完成新的咖啡標籤設計。

這甜蜜中帶一點苦味的 Super premium instant coffee。如果有人拿著這個包裝、品嚐它的味道，還說即溶咖啡的壞話，請告訴我是誰。

裝幀設計一千擊

我做過一件持續很長一段時間的工作。是幫「三省堂選書」系列做裝幀設計。因為是大學剛畢業時，提案更新這個只有文字的淳樸裝幀設計、並獲得採用，因此奉陪了十多年。

新書以幾個月一本的速度出版，我負責裝幀設計。最近著手的這本編號一七七，不知不覺中做了這許多。

就像突然拿起無意中存進不少錢的存錢筒，驚訝那沈甸甸的感覺，有種奇異的感慨。

「選書」是把不同領域的作者寫的各類著作，編成一系列的出版品。

說好聽一點，是涵蓋廣泛、沒有偏失。換個惡意的看法，是把出單行本時毫無爆

發力的書組成一夥，藉由如同一大群斑馬的團結力，占據書店架上一塊版圖的策略產品。

當然，暢銷書就是好書的說法未必成立，很多無法期待銷路的質素好書，依然有問世的價值。選書，就是把這種低調的質樸好書送進社會的制度。

不過，選書的內容還真是五花八門到令人驚異的程度。

《印度入門》、《越位為什麼犯規？》、《古典中的植物誌》、《戰前學生的糧食生活事情》、《閑寂的科學》、《未完成的明治維新》、《隔田川隨性繪圖》、《中小都市空襲》、《媽，我討厭英文》、《伊能忠敬》、《波蘭入門》、《埋藏文化財的故事》等等。總共有一七七本。

雖說內容廣泛總有個限度，但廣泛到這個程度，就讓人好奇它的實際構成幅度到底有多大？幅度過於廣泛，是意料中事。但內容混沌若此，也很罕見。

我設計的時候，才搞定瑜珈達人，肌肉虯結的橄欖球選手就出現眼前，交手過後，營養失調的戰前學生又蜂擁而來。有骨氣的明治軍官掄起軍刀，伊能忠敬在旁邊測量，在他旁邊，B29轟炸機的炸彈不斷落在吃著馬鈴薯的波蘭人頭上……。

雖然設計的基本版式已定，但不是只有書名的文字裝幀，因此，每次都要思考能象徵性表現各個內容的視覺設計。做出每一本書的個性的同時，也要統一選書的步

調。這是相當費勁的作業，不過我已經習慣了。

十多年前接下這份工作時，前面已出版了五十本。必須在更換新設計前的極短時間內，更新所有已經出版的裝幀。

時間只有兩個星期。

就像棒球練習的「一千擊」（譯註：過去的一種練習法，十秒鐘擊出一球，連續三小時擊出一千多球。），我在兩個星期內做完五十本書的裝幀。那時我剛到日本設計中心上班，白天做公司的事情，只能利用傍晚到隔日清晨的時間，平均一天做三、四本。

我稍微翻看書後，掌握內容，瞬間決定設計的想法，尋找素材。午休時到公司的圖書資料室尋找設計的資料，這時，真慶幸有這個資料室。畢竟那是設計師前輩們收集的古今中外「圖畫」寶庫。是聚集各式各樣設計素材、足以自豪的圖書資料室。

接踵而來的主題幾乎撐破我的腦袋，我仍設法找到符合創意的素材，影印下來，夜裡加工，完成原稿。

現在回頭看這些設計，很多都讓我苦笑不已，但是集中力真是可怕，有些在那麼短的時間內完成的設計，現在看來也覺得滿意。

還有，那時候的設計，是把內容濃縮成約四百字放在封面上，這部分就拜託當時剛出道的廣告文案朋友原田宗典。

要在兩個星期內讀完五十本不同領域的書，分別濃縮成四百字簡介的作業，想必很吃力。幸好他那時年輕，也有體力。

這個選書系列後來又再次變更設計，延續至今。

對於容易厭倦事物的我來說，這是難得的長期工作。下次會來什麼樣的書？完全無法預測。或許這就是我能夠長久持續的祕訣吧。

坐上救護車

九三年四月，在櫻花落盡、嫩葉新綠的井之頭公園外，我在慢跑中昏倒，被救護車送到醫院。

我平常就不斷倡言創作者最需要的是體力，也寫過我以周末慢跑培養體力。雖然丟人現眼，但面對這種狀況，我不得不說，永遠保持幹勁十足、引擎全開，是非常危險的。

昏倒的原因還不清楚。

醫生說「沒有任何異樣」，所以不是身體的問題。主要是精神緊繃、跑得過度，結果造成缺氧狀態而昏倒。

那天並不是為了創造新紀錄（不好意思，我每次跑固定距離時都會計算時間、記

錄在日記裡）而跑。但我仍是披頭散髮、以相當快的速度做最後衝刺。

跑完後，呼吸特別困難，就在我反覆做著潛水學校學到的過度換氣快速深呼吸時，意識昏迷。

當我微微恢復意識時，人已躺在地上。旁邊圍了五、六個人。

有人說：「已經叫救護車了。」

我還是呼吸困難，甚至無法呼吸。

我心想，「會就這樣死去嗎？」

有人說：「這是硝化甘油。」把藥丸放進我下唇內側。大概是路過的心臟病患者現有的藥。

我在想，

「是心臟出了問題還是腦血管破裂？大概是後者吧。」因為身體麻痺，完全無法動彈，也無法呼吸。只是腦筋快速旋轉。

聽到遠處的救護車警笛，知道車來了。

不久，我被抬上擔架，成為再度響起警笛開走的救護車中人。

氧氣罩靠近我的臉。

「叫什麼名字？」

「原研哉。」

「怎麼寫？」

「原野的原，研究的研，志賀直哉的哉。」

「喔，我知道、我知道。能說電話號碼嗎？地址呢？」

問題接二連三，但語氣並不像要問出事實，而是檢查患者受傷的狀況。

當我明白他們的意圖時，我的思考和救護人員的思考之間產生裂縫，溝通變得不協調。

我在想，在可能會死的狀況下還回答那些問題，很沒有意義。與其問那些問題，安慰一下我正正面臨死亡的情緒，才是先決問題吧。

我還是無法正常呼吸。身體依然麻痺不能動。我想，果然是腦血管破裂。這時，突然感到猛烈的不安。處在驚嚇的狀態中。

所有事情都以猛烈的速度在我腦中旋轉。家庭、工作、過去發生的事、甚至我死後，朋友對我意外之死的評論等等。但那些話都文不對題。覺得每個人的言行都是不理解死亡真相的愚蠢錯覺。我此刻所在的地方和我過去所在的地方之間產生龜裂。

當我開始被囚禁在「世界是毫無根據的幻想虛構小說」的觀念中時，不知為什

192

麼，國會討論「尊嚴死」問題的場面、禪宗和尚表情蕭穆用毛筆在白紙上畫圓圈悟道的光景，也就是人們試圖窺探生命與真理深淵的種種作為，都莫名奇妙地浮現我腦中。我在腦中否定它們，認為那全都是遠離事物本質的空泛膚淺行為。

然而，發現「世界只是幻想」，對我也沒有幫助，即使到達某種認知，也沒有人跟我分享，我獨自孤立於世界之外。

在救護車中，我深深為這孤獨感所苦。

縱使我過去的作為都是幻想，但喪失這些幻想，讓我感到更深沉的悲哀。或許，死亡就是喪失這種幻想。可是，我並不想知道這點。為什麼要讓我知道呢⋯⋯。

我的精神狀態就像電影《二○○一年太空漫遊》最後一幕那樣不合理至極。反映那種精神狀態，行動也出現破綻。

救護人員問我「住址？」時，我已經想不起來。

我想要躲開這個問題，麻痺的身體突然掙扎著想坐起來，

「眼鏡不見了。」

異常介意不見的眼鏡。

於是，病歷卡上記著「對眼鏡異常執著」。

大約一個半小時後，我被診斷是「急診醫院有始以來的妄想性不安患者，但是健

康」，垂頭喪氣地讓老婆帶著離開醫院。

回到昏倒的現場，我的眼鏡還在地上。眼鏡回到我深度近視的眼睛上，終於可以清楚看見一切，終於找回生還的實際感覺。多麼粗糙的情結。

我雖然還繼續慢跑，但已注意到危險，所以距離減半，改以每周游泳兩次代替。看著鏡中身高一七八公分、體重七十八公斤、留著絡腮鬍、戴著灰色泳帽和高度近視蛙鏡、穿著比賽用黑色泳褲的模樣，自己都忍不住笑。但是，為了健康，我還是以蝶式啪啦啪啦打著水。

大人的樓頂

我最近介意的事物之一，是「百貨公司的樓頂」。

那就談談樓頂吧。

這要回到三十年前，從我們童年時代，也就是高度成長時期的百貨公司樓頂談起。那時的百貨公司樓頂，無疑是兒童的天堂，迎向萬眾矚目的黃金時代。以百貨公司樓頂的歷史而言，那是第二次的黃金時代。

第一次的黃金時代在明治末期，那時的高樓建築，就只有百貨公司，好奇「空中庭園」或「樓頂觀景台」的景觀而想一睹為快的人們蜂擁而來。

高度成長期的百貨公司樓頂，擺滿各種遊樂設施，凝聚了戰後幸福家庭的基本休閒型態，再次走向繁榮。那時候，各地針對家族的遊樂休閒設施很少，迪士尼樂園

當然連影子都沒有。

那時候，父母帶孩子上街，就是去百貨公司。陪父母逛街雖然很痛苦，但等在後面的無數歡樂興奮場面，總是讓小孩子的心雀躍不已。

那裡有肯定會虜獲小孩心的玩具賣場，還有大眾食堂的兒童專用小椅子等著，可以吃到在那裡才吃得到的蜜豆冰和兒童餐。

最後是樓頂。

規模雖小，但摩天輪和碰碰車總讓小孩子們玩得忘記時間，父母親也忘我地用剛開始普及的傻瓜相機收錄孩子們的歡樂模樣。

翻開高度成長期間有育兒經驗人家的相簿，一定有很多在百貨公司樓頂遊樂的照片。

但是現在，那裡已靜靜沉默為無人一顧的都市陰暗處。

幾年前的某一天，我養的烏龜突然無精打采，我想找些能讓它恢復精神的飼料，到銀座的百貨公司樓頂時，深刻體認到這個事實。

樓頂的店家簡陋地養著普通的金魚和熱帶魚，以及到處可見的鸚鵡和倉鼠，那些水槽、水草、貓的項圈、狗鍊、金魚和烏龜飼料，全都混在一起隨便賣。

客人也都散發著虛脫感，茫然四顧。

196

好像每家百貨公司的樓頂都一樣，在寵物店旁邊，一定是園藝盆栽店。因為市面上已有許多動植物專賣店，因此這些店家也完全失去創造樓頂熱鬧的存在意義。事實上是基於衛生的理由，這些「動物」和「泥土」不能放在一般賣場，只好放在樓頂。

在動植物店家的旁邊，整齊排列著已經沒有小孩光顧的悲傷遊樂器材，和沒有人再投入硬幣的彈球場旁，遊民模樣的人坐在舊報紙上喝牛奶。

那是一幅宛如高度成長期遺址、殘骸的光景。

親子和情侶已經不再上去樓頂。那裡只為尋求都市陰暗的人們，提供寂寞的休息場地。

夏天的時候，因為開設啤酒屋而一時恢復熱鬧，但在其他季節的平日，尤其是上午，寂寞得可怕。

這是難得的公共開放空間，這樣閒置，我覺得浪費，總想重新規劃這片空間，設計成舒適愉快的場地。這是我興趣的開端。

九二年秋開始，我把這件事當成工作之餘的研究活動，調查百貨公司的樓頂，想研究出一個舒適愉快而有效果的經營方式。那是一年半前。

從那時候起，我們公司的員工，一有空就往樓頂鑽，聲稱要做研究調查，消失在

百貨公司裡。我有點擔心，是否能做出理想的研究成績？有個職員N，他迷上百貨公司的樓頂，只要有空就往樓頂跑，聲稱已能完全掌握整個東京的百貨公司樓頂概況，自稱是樓頂評論家。真是個麻煩的傢伙。

不過，他完成的銀座M百貨公司樓頂改造計畫模型，是相當好的力作。

計畫是更新現在的樓頂，改造成大面積的開放式咖啡廳。

一出電梯，就是玻璃天花板的明亮拱廊。經過擺著舒適沙發的 waiting room，沿路欣賞花店滿溢在外的美麗盆栽。一進咖啡廳，腳下是木頭地板的觸感。

放眼望去，咖啡廳裡到處是翠綠的樹木隨風搖曳，微微聽到的水聲，是設在中央的人工河流和噴泉。旁邊是修剪整齊的草坪和樹木。

總共有一二〇個座位的咖啡廳大致分為兩個空間，一半是木頭地板，另一半是大理石地板。木頭地板這邊以低矮的土牆隔間，上方裝有遮擋鴿糞的漂亮帳篷。大理石地板這邊沒有帳篷，完全淨空，天氣好的日子擺上桌椅和陽傘。

仔細觀察，到處都有涼亭式樣的小房間，這是團體客的特別座。雖然是區隔的空間，但沒有閉鎖式牆壁。

穿著白色制服的侍者，安靜地在樓頂才有的寬鬆桌椅排列中移動。

這裡不只是咖啡廳，也是類似大飯店一樓那種各種服務集中的地方。精通所有賣

場資訊的百貨公司版服務台人員可以提供購物資訊、配送貨物、預約銀座附近劇院門票等服務。

或許有人覺得這樣做作而排斥，也或許覺得百貨公司的樓頂維持原狀就好。但在地價昂貴、咖啡廳數量明顯很少的銀座，不正需要一個寬敞的休閒場所嗎？

我們會向百貨公司提案，我們稱這個案子是「大人的樓頂」。而且，我有點認真地考慮，以後就在這個空間開早會。

設計紙

我在設計紙。

這麼說，很多人一臉訝異。因為世間還沒有認識到，「紙」是值得設計的東西，是可以設計出來的好東西。稍微有點概念的人，也只能想像是壁紙或千代紙那種印上花紋的東西。但我設計的不是這種表面圖案，而是紙的本身。

追溯 Design 這個字的字源，是拉丁文「整理」的意思。思考物體的本質同時整理一切物體的關係，就是設計，因此，想到這世上「值得整理的東西」很多時，就知道設計的工作也無限。所以，即使不設計某些東西，我的腦中還是有層出不窮的設計對象，絲毫無法整理完畢。設計師就是命中注定帶有這種矛盾的職業。

言歸正傳，談談紙的設計。

在紙業界，稱為「高級紙」（fine paper）或「花式紙」（fancy paper）的紙張，和光滑的銅版紙及塗佈紙明顯不同。

它們常用於書籍封面和目錄頁，或是貼心的包裝紙和日曆上。

如果有一種讓人覺得「啊，真好的紙！」的感受，那不是高級紙，就是和紙。和紙不易用在工業製品中，因此我們身邊的量產品中若看到有風格的紙，一定是高級紙。而我，就是要做出這個種類的新紙。

紙的基本性質，是由針葉樹和闊葉樹的木漿以及棉纖維等原料加工配合而決定。

這種短纖維和長纖維的配合之妙，以及混合的技術，在長年的抄紙技術研究中，已有高度進展，雖然是工業生產，但生產本身也形成了一種文化。

最近，提倡再生紙的聲浪很大，我雖然認同節省能源的論據，但對這股完全不在乎抄紙文化的風潮，有所異議。因為再生紙是很難控制纖維比例的紙，很難做出一定水準的產品。

因此，再生紙以其相稱的用途，當作產業資材的背後支撐者，用於平常不外顯的芯材或緩衝材等，非常合理。

日本大力推動這種紙的再利用，再生紙使用率已高達百分之五十五，遠遠超過歐斯底里叫囂資源回收的美國，躍居世界第一。

但是最近的風潮，是想把再生紙也用在顯眼的地方，例如印刷用紙、包裝紙、名片紙。要達到這種用紙的水準，需要龐大的勞力和成本。使用如此昂貴的再生紙來訴求節約能源，豈不本末倒置？

或許因為是紙，所以一般人不會排斥，如果是回收沒有用完的「麵條」，把蕎麥麵、烏龍麵、通心粉、義大利麵等混合成「再生麵條」推出市場，那會怎樣？國產米中混入一點點進口米，社會就已鬧得喧囂不安。就算可以保證再生麵條的衛生，但它比道地的手工麵條還貴，消費者一定很想質問一下人生的意義吧。但如果是用很低的成本生產作為畜牧飼料，就很有意義。紙的情形也一樣。

雖然往後也可能去設計再生紙，但我這次設計的不是再生紙，而是處女紙漿製造的道地高級紙。

話題再回到設計上。每次談到再生紙的話題，我就情緒激動，真是一個壞毛病。

紙漿完成原料的混合，用抄紙機器剛剛抄上來時，含有大量的水分而鬆軟，這個階段可以進行各種加工。

可以通過有雕刻的滾筒，讓紙上呈現凹凸的圖案，或是壓上水印，技術各式各樣。

我這次要做的是，藉由某種染色技術，讓紙面呈現天然大理石般的有機花紋，也就是做出具有「石頭」表面質感的紙。

我研究大理石的圖案，構思印象的原形，再和工廠的技術人員商量，研究在紙上重現的手法。我們先做小規模的手抄紙，探尋我們要的紙印象，找到生產方法的指導方針後，再放上量產機器。

詳細的加工技術都在技術人員腦中，這是企業機密的領域，不會讓我正確知道。

大概是在剛剛抄起來的蓬鬆狀態中滲入染料，放到機器上用力搖晃，蓄意讓染料出現濃淡不勻的模樣。

因為偶然是很重要的要素，所以沒實際放上巨大的抄紙機器運轉，不知道會做出什麼樣的紙。一切都在生產當天的現場決定。

在寬敞的抄紙工廠中，紙漿流入機器，帶著有機的花紋出現。許多技術人員忙碌穿梭，我戴著安全帽，在把紙捲入滾筒的機器末端待命，等候紙的完成。他們不時切斷一截，攤在眼前，技術人員圍在我身邊。

在達到設定的印象以前，我一再拜託他們做微幅修正。看到紙筒愈來愈大，心臟很受衝擊。

幾乎從一開始就不順利。需要花時間修正方向和檢討原來設定的印象。可是機械仍然分秒不停地轉動、繼續生產出紙來。這是要求端和被要求端雙方在感覺和技術上若無高度信賴就無法成立的作業。

名為「Roman stone」的紙（部分）

但是絕對不能妥協，在這種地方，這是彼此的職業道德。

不時出現瞬間的遲疑。該說ＯＫ？或是再等一下？在技術人員的視線下，要掌握判斷的瞬間，真的很難。

用我設計的紙做書籍裝幀，是個夢想。大概不久後就能實現，但這個作業並不如我想像得輕鬆。因為是自己參與生產的紙，期待太高，無法冷靜地視之為普通素材。

也許有一天，偶然走進一家餐廳，發現菜單用的是我設計的紙，我一定非常高興。

感謝選擇那個紙的人。

唉，雖說是紙，但就像我生下的孩子，與其過度保護，不如讓他獨立走出自己的路，或許更讓我高興。

有一張讓我感到魅力十足的照片。是八〇年代末期吧，那是一張威士忌酒的廣告照片，做成的 B 倍判（日規尺寸，1030×1456 公釐）的海報，貼在地鐵站的牆上。

照片中只有兩個百樂（Baccarat）水晶酒杯。隨意放在白色的石桌上。沒有特別考究的技巧，但有引人入勝的奇妙韻味。

它有著溫柔的人味，而且，美得完美。

廣告照片的世界，大致區分為拍攝人物的人物照片和拍攝物體的靜物照片兩種。

靜物照片往往容易陷入鏡頭有如鋒利手術刀般切割物體魅力的作業、透過鏡頭演出的物體姿態，多半呈現出壓過緊張感的僵硬感。美則美矣，但總有一股被美制約似的被虐感受。

206

這張照片沒有那種被壓制的感覺，看起來柔和、自然、悠閒。我不太會形容，只是在照片氤氳的氛圍中，感到可以形容為文學性的淡淡敘情性。

不久，我知道那是攝影家藤井保的作品。我從此開始注意藤井保的攝影作品，期待有一天能夠和他共事。

這個機會等了許久，終於得償宿願。

我要把八〇年代中期以來設計的威士忌酒瓶和標籤，彙集成作品集出版。但不是我個人的作品集，是和同世代的設計師佐藤卓共同出版。

佐藤卓的作品有大家熟知的 NIKKA 純麥威士忌和最新推出的 LOTTE 口香糖等。設計明快、簡單、天真。

佐藤卓的設計傾向和我大異其趣。或許可以說完全相反。用簡短的語句批評我們彼此的設計，是有點危險，但我仍敢說，佐藤卓的設計是流行，我的設計是別致。

我們最大的共通點，是在橫跨廣告、繪畫、包裝設計等好幾個領域的寬廣舞台上活動，設計師不能只專精一個領域的共通意識，超越我們彼此作風的差異，讓我們結合在一起。

我們都還不是可以敲鑼打鼓出作品集的年紀。也還在現在進行式的發展途中，雖然是作品集，但當然不會像回憶錄那樣高調。

大概就是把我們在暗中摸索的模樣，瞬間在鏡子裡映照出來吧。

這時，要映照出我們的鏡子任務，必須拜託攝影家。這部分是很細膩微妙的問題，我花了很多時間和佐藤卓討論。

結果，雖然冒昧，但還是想和我們最心儀的攝影家談談，如果不行，請他給我們一點建議也行。於是，我緊張地打電話給藤井保。沒想到他爽快同意。因為他也看過我們的作品。

說來不怕誤解，通常出作品集時，攝影家的角色並不那麼重要。不是把作品孤零零放在沒有色彩的背景上，就是剪下作品放在白紙上做版面設計。這種無個性的攝影手法比較能突顯被攝體。如果攝影家的個性太強，照片本身的主張會壓過被攝體，那就不是作品集，反而變成寫真集。

因為藤井的加入，我們心目中的作品集也大大改變了方向。萌生不只是呆板地突顯被攝體、而是一連串透過攝影家眼睛的獨特印象、即使當作寫真集也能獨立出版的想法。設計師的個性和攝影家的個性相互抗衡也無妨。如果真的和藤井保的感性對峙，那自然流露的意外性，將是我們的下一步。

結束第二次的討論時，藤井帶我到他常去的酒吧，坐在吧台前，我吐露初次見到那張酒杯照片時的感動。

「我拍那張照片的想法，是想透過酒杯拍攝它旁邊的人。」

藤井語調緩慢地說。

「例如，我假設有個邱吉爾和史達林把酒言歡的場面。雖然實際上不存在，但如果有，應該是在暢飲極好的酒。如果拍下那個酒杯，可以感受到那個氛圍吧。我就是抱著這個想法而拍攝。在那以前，我認為拍攝人物和拍攝物體不同，但從那張照片以後，我不再這麼想。從那以後，我開始把物體當成一種人格來拍攝。」

我深深理解。那天晚上，暢飲了睽違許久的微甜威士忌。

攝影工作開始。我們把對作品的想法逐步傳達給藤井，拍攝工作順利進行。

藉由藤井的照相機，我們的作品一定會變成無法預期的映像出現。

這正是我興奮的期待。

麵類的設計

我在思考「麵條」的設計。不是包裝設計，而是對麵條形狀的新提案。

我的研究室定期研究發表有關新領域的設計提案。這是我們把設計觀投入身邊的主題、做成容易了解的具體例子並發表的計畫。「食物的設計」是其中之一。

最先著眼的是通心粉。

眾所周知，通心粉是有各式各樣的型態，有螺旋狀、有卷貝狀、也有蝴蝶結狀，種類多到讓人眼花撩亂。

通心粉是用麵粉原料揉製成各種形狀的食物，基本上可以認為它的角色是「醬料載具」，因此，不拘任何形狀。但是換個看法，它能經過歷史的種種考驗、得到顧客支持而留存在市場上，應該是體現了適當的「好吃的形狀」。

講到食物的設計，或許有人會聯想到日本的和菓子。但是我們並非從裝飾性或視覺觀點來追求設計，而是摸索可以在舌頭上品嚐的好吃形狀，突顯通心粉的獨自性。

「好吃的形狀」。這實在是個讓人興趣盎然的主題。仔細觀看通心粉的形狀，或許可以發現人和食物原料之間介面設計的敏銳著眼點。

我抱著這個想法，調查通心粉的相關資料，發現了有趣的事實。在通心粉發祥地的義大利，世界著名的設計師都非常樂意嘗試設計通心粉。以設計汽車出名的G‧喬治亞羅（Giorgetto Giugiaro），設計日本朝日啤酒吾妻橋大樓的菲力普‧史塔克（Philippe Starck），都曾經設計過通心粉，而且都已商品化。

喬治亞羅的通心粉以「Marille」的名稱上市，是斷面約四公分寬的大型通心粉。它具有可以大量生產的斷面構造（呈希臘文字 β 的形狀），外側是沿襲拿坡里通心粉傳統的光滑表面，內側是波狀溝槽。根據解說，這種構造更容易滲入醬料，而且久煮不爛，可當作新烹調法的前菜，也可產生某種視覺的效果。

當然，確實做到「久煮不爛」和「醬料容易滲入」，才是讓人認同的食物設計。

另一方面，史塔克的通心粉以「Mandala」為名，是斷面直徑只有零點八公分的小型通心粉。因為名叫曼陀羅，所以斷面的設計是象徵陰陽的太極圖形，周圍也是

波狀。

這兩種設計都充分確保了通心粉的表面積，提高醬料的附著度，也沿襲最普遍的「中空通心粉」形狀。都是落實通心粉為「醬料載具」重點的佳作。

但這些名師出手的設計，在講求形狀簡單，會被選為菜餚而端上餐桌等點上，未必超越單純的「中空通心粉」。這方面讓人感到食物設計的深邃。

概括地說，「食物的設計」是讓食物以簡單樸實的型態得到廣泛長久的接受，如何把明確的功能灌注在簡單的形狀中，則是需要舌頭評價的設計終極重點。

經過研究與取材，我們提案「ㄑ字通心粉」，以對抗喬治亞羅和史塔克。

這是將寬麵條壓得更薄、更寬後對折的形狀。中央要有細長的縫隙也可以。因為斷面的形狀很像「ㄑ」字，以此為名。

重要的是，它的表面積比普通麵條大兩倍，麵條的「醬料載運量」也倍增。

吃法和普通麵條一樣，但因為麵條附著的醬料量倍增，可以期待口感上有相當大的變化。

我們不是廚師，不能斷定這種麵條是否美味。我們所想的是，把麵條折成ㄑ字形的小小動作，對味覺來說，反而是有意外不同的口感。

實際上我也想吃自己設計的麵條，遺憾的是，這個日子還遙遙無期。只能暗自期

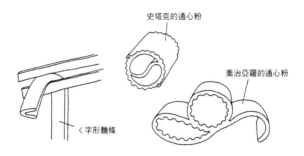

史塔克的通心粉

喬治亞羅的通心粉

〈字形麵條

待有一位充滿野心的廚師或麵條師傅能為我實現。

賴津先生的店

最近，我深深地體會到，美的物品的價值，並非只存在物體之中，觀看者的創造性，也能產生物品的價值。

也就是說，無論設計也好，美術品也好，物品的價值有一半是作家才華和作品本身的魅力，剩下的一半則是接受者的包容力創造出來的。

這本是很平常的道理，但我會深刻思考這個平常的道理，是在朋友約我參觀古美術商賴津先生的店之後。

賴津先生的店在日本橋某百貨公司旁邊。入口並不顯眼。走進店中一步，是天花板很高的寬敞空間，玻璃櫃中大約三公尺高的佛像，迎面而立，祂不可思議地安靜佇立在微暗的空間中，讓人感到不同於欣賞觀光景點佛像的寫實感。

我不知道該怎麼形容才好。雖然為這佛像的美感到傾倒，但我不是要強調這點，而是那種讓觀者整理心情、自然而然貼近收藏者對這佛像的觀點的體貼氛圍，那種氛圍真的很舒服。

這家店分成幾個像是小畫廊的空間。

「下次要擺出鐮倉時代的東西。」

「想擺一些地中海周邊的古文物。」

店主展示他的收藏。每一件都反映出賴津先生的喜好，引起我的共鳴。

我常參觀世界各地的博物館和美術館。大英博物館、大都會博物館、羅浮宮、埃及的開羅博物館、台北的故宮博物院、佛羅倫斯的烏菲茲美術館、雅典的阿卡波（Akropolis）美術館等等。

這些地方的展示品數量確實龐大，精彩的作品極多。作品也都按時代和地域等歷史考證而進行配置。但另一方面，難免失之玉石混淆，展示方法欠缺美的統一感。

太多的美放在一起，就很難發現個別的美，這是擁有龐大收藏量的巨大博物館的缺點。

賴津先生的收藏，在數量上雖然無法相比，但具有規律的完整性，能夠清楚地突顯收藏家對美的發現力。

如果說這是收藏家的嗜好，確實也是，但那發現美的優秀才能者所精心挑選收集的精品，可讓人漸進觀賞美麗作品而有不同的新鮮感。

「你看這尊佛像的眼睛。你看過這樣的眼睛嗎？還有，這個手指的表情。究竟是以什麼樣的心情雕刻出來的？」

「你看這個小雕刻。這手按在肚子上，好像在說肚子好痛。不覺得很可愛嗎？這麼纖細。傑克梅第（Alberto Giacometti）一定看過。」

「這個奇異的雕刻叫作基克拉迪斯，是地中海基克拉迪斯群島出土的，是誰想出這個形狀的，多纖細。膝蓋微微彎曲，真無法形容。」

白髮蒼蒼的魁梧紳士睜大眼睛，閃閃發光地為不是客人的我解說，那是一種無法按捺的喜悅，那份喜悅也原原本本傳到我身上。

他那不以有些缺損或腐蝕的古美術品為缺陷的正面看法來發現美的態度，令我感動。

因為工作的關係，我神經緊繃，原以為今天只是看一下美術，並不會感動，但是看到賴津先生發掘的美的成果，心情中像漲潮般洋溢著創造性。

那不只是對優秀美術品的感動，也受到創造性接納者存在的事實所鼓舞。離開店裡時，我的感覺變得非常敏銳。

「基克拉迪斯」雕像素描

設計也是這樣，人也是這樣。只有能夠看出其「好」的人存在，所有的物品才得到其價值。

能夠發現那些「好」的，當然不只是美術商等特殊的人，也包括普通的生活者，這世界一定有無數個優秀的美的發現者，不問時代、不問地域，逐一成就美的價值。

這個實際的感受，振奮了我的精神。

要以「LIFE」這個主題製作海報。

這是要參加日本設計協會主辦的展覽會的作品，由四十位平面設計師以同一主題做出一組五張的系列海報。

「LIFE」這個主題，模糊而無法掌握。設計師要以這個模糊概念為發想依據，展開平面藝術，因此，這不是有實用性訊息的海報。或許可以稱為藝術海報吧。

日本的平面設計在這種表現形式上，有長足的發展，受到世界注目。我覺得那有點像視覺化的俳句。

海報很容易被認為是為了發表某種主張及訊息的高傳達性視覺交流，其實它不是這種被限定的物體。它具有只有平面藝術手法才能讓那細緻微妙感覺開花結果的特

性。而且在日本目前的平面設計中，悄悄地展現成熟。

這種作業乍看很輕鬆，其實最耗精力。商品廣告或美術展海報等設計目的清晰的工作，反而輕鬆。只要根據目的擬定計畫就好，掌握理論重點即可完成。

但是，這種允許天馬行空表現的藝術海報，只有自己的感覺是判斷的標準，在沒有想通以前，漫無際涯的工作不會結束。因為那不但是展現自己作為造型家的資質，同時也是確認自己創意的作業。

設計師有時候需要面對這種沒有限制的工作。

我們在藝術和實用性匯流的地點垂釣。釣上來的東西形形色色。有的東西極富實用性，一副與藝術無關的表情；有的東西卻帶著脫離日常感覺的古怪表情。

前者的例子，就是超市貨架上的咖啡包裝和廣告。後者就像這次舉辦的「LIFE」展海報。雖然就像水和油不同，但每一件作品，都是透過一個設計師的感性所產生的造型物，因此，根是相同的。「根」這個詞也可以換成「創意」，但其中藏著設計的重要問題。

或許可以說，那是社會與個人的問題。只要「設計」這種東西定位在社會性裡面，表現它的個人，也就是設計師，就不可能與社會無關。但另一方面，表現出來的設計，往往無視作家個人的獨自性便無法成立。縱使是咖啡包裝那種要求高度普遍性

的設計，也並非和設計師本身感覺的深處無關。

在釐清自己身為面對社會的設計師位置時，無論如何都需要深入思考並掌握個人的感性。

必須抱著「自己究竟是什麼個性」的根源性問題，在自己內心垂釣。

在此意義下，製作藝術海報就是掌握自己的契機。它是確認自己的創意、為自己訂出表現方向的作業。

那會反覆不斷地進行。

才華這個詞乍看容易理解，它其實巧妙地覆蓋了創造能力的某一部分。如果認為作家個人是資源，這個資源就沒有根本性的優劣。任何人的心中都有許多上鎖的房間，裡面塞滿無數讓自己都會訝異的未曾經驗的可能性。打開那些房門鑰匙的作業就是創造活動。

打開瞬間，房間飄出過去不曾聞過的迷人香氣，我們嘗到一時成就的喜悅。但不會持續太久。垂釣的我們不時翻轉釣竿、找尋新的垂釣點。再度停在冷清的走廊，尋找下一個房間的鑰匙。

那不是輕鬆愉快的作業。是什麼時候被惡魔上緊發條的？手不知不覺開始動起，腦袋也潛入心理活動的時間中。

grow with struggle

「LIFE」展的系列海報之一，「grow with struggle」。

在設計師最寧靜也最有密度的時間中。

工作室的茶會

這是有關工作室的話題。

規模較小的辦公室和工作室，是婉轉向來訪者傳達主人的性格、感性、工作特徵及水準的不可思議媒介。

傑出的個性工作者，他的工作室確實能讓人理解，「原來，這人的工作場所就是這樣啊！」

雖然也可以從他身上得到這些印象，但受到他工作室醞釀的氛圍強烈影響的情況，所在不少。

在我的記憶中，是有幾個頗有印象的工作室，其中，印象最深刻的是造型師北村道子的工作室。

為了某件事情，我拜訪位在六本木鳥居坂下的北村道子工作室。是棟半新不舊的普通公寓，但是一開門，獨特的布置立刻吸引我的目光。乍看是日本風牆邊擺著鋪上防塵布的日式衣櫃，前面裝飾著一套狂言的戲服。乍看是日本風味，但並沒有定型化的樣式。

從天花板垂下無數個葫蘆。房間中央的台子上，大膽擺著土倉庫的厚門板，知道這是用來當作桌子後，也窺見了屋主的感性片段。

打通兩個房間的寬敞空間，天花板還是混凝土，沒有特別精心裝潢。

另一面牆上，掛著精緻畫框，裡面是博物學者南方熊楠的遺容面膜和遺物的黑白照片，旁邊是頂端成階梯狀的黑色骨董衣櫃。

階梯狀的頂端，是大大小小的陶瓷器。衣櫃旁邊，突兀立著江戶中期畫家伊藤若沖的屏風。

房間到處是安靜至極而不常見的奇異文物，每一件都刺激觀者的感覺。

陶器的碎片裝在盆子裡。我好奇地看著。

「那只是摔壞的茶壺再擺回去而已，不過，很漂亮吧！」

我這樣描述，或許讀者會想像這是一個賣弄奇巧、讓人浮躁的空間，但絕對不是，反而是非常諧調，感覺很舒服。

北村道子是資深的造型師，工作領域不大，但是極深。

廣告中需要的模特兒服飾，她都親手縫製。讓模特兒穿上後，模特兒的存在感大增，讓人驚訝「穿衣」會如此改變人的印象。

她準備的服裝，能夠在與流行趨勢完全不同的層次，精準看出模特兒的資質，鮮明地發揮出來。即使一個小道具，也是如此。

她長期在第一線工作，因此格外有眼力。那不是單純的有鑑賞眼光，或是對骨董眼光獨到。她選擇的東西，必定在人的感覺中掀起奇妙的漣漪。

因此，擺放她收集而來的家具和物品的工作室，平靜地充滿一股深不見底的強烈力量。

土倉庫的厚門板桌子是呈格子狀，不易放置東西。但她毫不在乎，把天目茶碗拿過來。

「這是蓬草茶。」（譯注：yomogi 茶，原料為艾蒿。）

我趕忙雙手接過茶碗，小心翼翼地啜飲，味道很好。

北村道子坐在對面，單手拿著天目茶碗，仰頭喝下。感覺像山賊的酒宴。

我的心情就像掛在蜘蛛網上的蝴蝶，陷入北村道子的步調中。雖然她本人也有魅力，但我知道自己是被充滿工作室裡的某種靈性控制。但絕不痛苦，是適度的緊張，

因而增加了討論時間的純度。

或許這算是一種茶會。籠罩獨特感覺的工作室，就像茶室。

或許她也常常藉著和這個空間對話，增加自己感覺的純度。

工作室不需要奇矯古怪，但不能不充滿自己的意識。

我腦中偶爾會浮現那像茶室、讓人挺直坐好的工作室，以激勵我那略顯鬆懈的工作室。

街角音樂的衝擊

我再度遇上感嘆「有積累練習的表現者，技巧果然是好」的機會。是在涉谷車站內聽到的小提琴演奏。

或許你會笑我的庸俗感傷，但請聽我說。

雖然是所謂的街頭表演，但當他演奏時，心中霎時湧起如果無視於他、逕自走過後一定會後悔的感覺，不知不覺停下腳步，聆賞了十分鐘。就是那樣的音樂。

北歐人的長相，年齡約二十七、八歲的男性。

涉谷車站內的廣場上，街頭表演者每隔幾天就會換上一批新面孔。先是拉二胡的中國人，沒多久就變成五、六人一組的安第斯山人演奏祕魯音樂，奪得人氣。緊接著，拉二胡的又換成四人一組捲土重來，而後，三腳貓的薩克斯風演奏者來插花，

手風琴演奏者彈著悲傷的探戈旋律，形形色色的表演者重複著他們各自的榮枯盛衰。

但這個小提琴手的氣質，和其他表演者稍微不同。他沒有一般街頭表演者的獨特頹廢味道。

他用錄音機播放鋼琴曲伴奏。錄音帶的音質並不好，但是小提琴聲悠然響起時，人潮中產生一種緊張，演奏者周圍立刻築起小小的人牆。不久，變成一大片人牆。

演奏的曲目有〈聖母頌〉、〈流浪者之歌〉等幾首。平易的旋律和需要高度演奏技巧的曲目混雜。

演奏〈流浪者之歌〉時，卓越的演奏技巧讓聽眾為之噤聲。〈聖母頌〉時，每一個音色的催淚包容力一樣讓周圍沉默。

哈哈，果然如此。我認為他是以對照性的曲目來訓練與觀眾的溝通。這是順便籌措旅費的演奏者的周遊學藝吧。每首曲目都有著相當的悠揚感，讓人安心。有聽者向演奏者完全交心也絕不會受到背叛的水準，相當舒服的感受。

我第一次聽到〈聖母頌〉歌詞的第一個「阿」音（相當長）的時候，不由得胸口一熱，眼淚奪眶而出。此刻聽到的小提琴音色雖然也有那樣的表現力，但仔細分析後，我明白感動的根源是在與音樂的純粹反應稍微不同的地方。

230

在路邊，一個人能夠表現的內容，就像風中翻弄的一株波斯菊那樣柔弱無助，但是藉著極致的表現技巧，一株波斯菊可以變成一根能夠深深刺入許多人感性深處的細「針」。而今，那根連著紅線的細針正在縫合我感覺最敏銳的部分。

啊，是這樣嗎？我也想用同樣的針縫合什麼。

湧上心頭的溫熱是確實的共鳴。那也是表現者對自身累積的技巧的強大共鳴。是超越音樂、美術領域、讓心靈能夠相通的技巧的感動。

身為設計師，我也會不成熟地眷戀技巧。但這種對個人技巧的傾倒，稍不注意，就會誤入保守而自以為是的世界。

或許，作為專業傳達者的自我意識，也就是想要中立客觀的多餘自我意識，有意無意中把對技巧的執著當成陳腐的工匠習氣而疏遠，產生了踟躕不前的心理。雖然不是輕視古典，但二十世紀現代的藝術表現距離這種單純的感動有一點遠。現代的藝術表現基本潮流，似乎是要走出保守的大宅，即使未完成也無妨，就像吹吹新風似的趕搭高科技的順風。

音樂是這樣，美術、設計、建築和服裝的世界也是這樣。在追求技巧成熟之前，先去摸索新的東西、帶給感覺新鮮刺激的東西、能喚醒大腦皮質中新時代知性與感性真實的東西，這現象在所有的表現領域裡進行，我的工作更是如此。

因此，我起初以為，那麼容易成為小提琴懷舊音色的俘虜，是工作疲憊感的無奈示弱。

在接近末班電車時刻的車站裡。我確實是有一點疲憊。

但那支撐音色的熟練技巧，準確刺到我心情的痛點。

面對來來往往、沒有責任的觀眾，演奏者按照自己的步調，朗朗演出歷經無數時間習得的技巧，那個姿態真誠而美麗，讓我再次親身體會到「表現者」切實的原初風貌。

那是無意中和信賴的懷念事物重逢的感覺，昂揚的心情悄悄喚起莫名的熱情漣漪。

書籍設計的變化球

我最喜歡做書的裝幀設計。

沒有可憎的比稿儀式，基本上完全聽憑設計師做主的工作方式很合我的個性，和編輯的討論溝通很愉快，委託的書，也很幸運的，多半是我喜歡的文藝類書。

為了完整保留這份樂趣，我盡量不把它當作是工作。面對它的時間，也不是一般工作時間，而是私人時間，是下班的心情。因為，裝幀是我的興趣。

但是最近，這種祕密趣味的份量增加過多，感覺有一點困擾。

當然，真要覺得勉強，是可以拒絕，但實在很難做到。因為，人家特地來找我，不回應一下他的心情，我自己難受。而且，還未成書的原稿在眼前，我總是興致勃勃，也就接下了。

奇怪的是，投入我私人時間的書籍裝幀工作雖然增加，卻不覺得痛苦。或許真的有個書籍裝幀的感覺領域，磨鍊愈多，作業速度愈快，喜悅也愈多。用個比較奇怪的比喻，就好像是運動技巧提高時的喜悅。

最近接到的工作，是姬野馨子的兩本書。一本是短篇小說集，另一本是散文集。兩本書同時進行。

我曾經形容幫好友原田宗典設計書時的速度，就像進行雙殺時的二壘手動作。拿到校樣，迅速看過一遍，隨即設計、製版、交稿。那時的速度感真的就是那種感覺。

但同時進行同個作家的兩本書裝幀，感覺又有點不同。同樣用棒球打比喻，心情就像思考投球組合的投手吧。站在球場正中央，不能只投快速直球，必須仔細研究連續投球中每一球的意義。

姬野馨子最近常找我設計。作家本人指定裝幀者的情形很罕見，但仔細一想，也不無道理。

站在設計師的立場，累積多次的裝幀後，可以建立該位作家的獨特印象世界。如果能建立作家的原創性世界，就能配合作品的傾向和領域而控制裝幀。

也就是說，在明快保有作家特性的同時，也能成就純文學線、散文線等領域的演出。

234

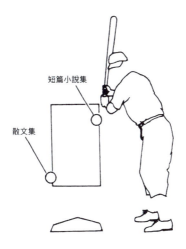

短篇小說集

散文集

如同「一期一會」這句話形容的，很多工作是一生只有一次接觸的機會，但只接觸一次便遇到印象深刻作品的刺激工作並不少。而在連續設計同一位作家的作品後，漸漸形成類似「好球區」的裝幀區域，出現不投單純的直球，而要投微妙的變化球的餘地與意義。這非同小可。

對於姬野馨子，我也漸漸找到她的好球區，只要配合捕手的信號，就能把球穩穩投進好球區。

這時候的捕手是作家自己。姬野馨子是作家，也是能力高強的捕手，她會考慮我的作業時間，選好我該看的書單送過來，或是與作品有關的音樂卡帶。

巧妙地暗示我裝幀的方向。

我現在設計的短篇小說集，就像投到內角高處的直球。散文集則是投向外角低處的慢速變化球。

那是以多樣性手法勇敢進攻情色的短篇小說，和樂活女性閒聊生活的散文集。什麼是直球，什麼是變化球，只有實際看到書後才了解。雖然是兩極化的裝幀，但因為有捕手的引導，所以都順利進入姬野馨子的好球區。

當學會投變化球的投手對投球有了餘裕後，棒球就變得有趣了。裝幀設計也一樣，我試著在不傷害手臂的情況下思考新的變化球。

硬裡子的鄉下廣告

最近，我常常到山陰方面。

因為我接到一家廣告公司委託的山陰觀光宣傳工作。對方希望不要從山陰方面發想，而要從東京方面的觀點來思考山陰的觀光。

我是岡山縣人，高中畢業以前，一直住在岡山市，山陰就在岡山的隔壁。從東京方面發想，這說法有點惹人不悅，若是以一種複眼的觀點來看，或許較能接受。我就是湧起那種莫名的興趣，接下這份工作。

我瀏覽山陰地方以前的觀光宣傳資料，都是出自有名的廣告代理商之手，但都缺乏真實感，是定型化的山陰版地方觀光宣傳體裁。

島根和鳥取是日本人口密度最低、老年人口比例很高的地區。也是深刻面臨人口

238

過稀、地方產業後繼無人等問題的地區。若用「鄉下」來形容，這裡無疑是日本第一級的鄉下。

如果用一般的廣告手法，宣傳這種地區時就要反向操作「鄉下」的性格，強調「悠閒慢活」的旅遊風情。但是鄉下出身的人，對這種做作的宣傳鄉下方式，大概感到煩躁不耐吧。

「悠閒慢活」的價值觀，常常見諸報章雜誌的鄉下風光報導中，那是都市生活者觀看鄉下時，滋生的錯誤優越感所產生的一種偏見，文章中看不到對鄉下地方的原初敬意。

退一百步來說，都市人編輯的雜誌用這種價值觀來介紹鄉下的魅力，也就罷了，但連鄉下發聲的廣告也用同樣角度推銷自己，就有點不堪了。鄉下地方即使做了迎合都市的廣告，也不會引起人們切實的共鳴。

如果是真有硬裡子的鄉下，它不會向觀光客訴說悠閒慢活那些，因為它有著超越那種廉價比較論的獨自步調與想法。

一塊土地如果要得到人們的注目，就須以該地固有的原初魅力贏得都市的尊敬。

即使「希望你來」是真正的心聲，也絕不會直接說出來。反而是「這裡什麼都沒鄉下不需要諂媚都市。

有，所以不要來」的說法，會觸動人們想一探究竟的好奇心。也許不用說得那麼絕，像是「我真的想靜一靜，但如果你一定要來，就來吧！」的點到為止程度，更具吸引力。

基於這個想法，我和工作人員勤讀《出雲神話》，廣告製作的大部分時間，都耗在發掘山陰真實風貌的作業上。我們努力挖掘不逞能也不造假的事實，以及不到當地絕對接觸不到的本初事實，做出勸誘性不怎麼高的五張一組宣傳海報。

遺憾的是未獲採用。我提示的內容對山陰人來說，大概過於低調而缺乏魅力。

這種情況持續兩年。我想像中的山陰魅力和當地人想推銷的山陰形象有落差，提案一直未獲採用。

山陰是個鄉下，不是很好嗎？我希望它不要焦急躁進，毅然佇立。但這個想法終究是都市人的意見。

山陰方面認為，群山雖想保持宏偉自衿，但如果沒有新娘願意嫁進來，誰要負責呢？人口過度稀少和地方產業後繼無人的問題是那麼深刻。

數度走訪以後，我也漸漸理解這個地方的確實狀況，也對這塊土地湧起淡淡的眷戀。或許因為這樣，地方政府人士也漸漸願意聽聽我的意見了。

現在，我正在製作推銷鳥取縣的報紙全版廣告。這是首次正式獲得委託的工作。

我們雙方的主張之間，還有無法靠攏的距離，但我想慢慢思考不輕易諂媚都市的山陰形象。抱著耐心慢慢來。因為那就是需要這樣耐心磨合的地方和工作。

被誇讚的立場

我在「ギンザ・グラフィック・ギャラリー」（ginza graphic gallery, ggg）開個展，是以海報為主的展覽會。同時製作了附帶解說作品的傳單供來賓參考。

傳單上面印著展出的作品照片，和兩篇解說文章。一篇是我自己寫的雜感，另外一篇是請作家朋友原田宗典執筆。

原田雖是我高中以來的惡友，但在文章中不吝誇讚。

讓交情不錯的惡友直接誇讚的心情很複雜，忍不住想談談這種感覺。

我們幾個朋友相聚時，總是不斷聊著彼此的工作。當我們對工作的想法累積到自己承受不住時，大家就會見見面，將想法釋放出來。

打個差勁的比喻，就像小孩子的「撒尿比賽」。我們吹噓自己工作的心情，就像

要盡量把尿撒得最遠。彼此在競爭中又有著奇妙的連帶感，感覺很樂。又因為彼此是在不同的領域，所以能夠暢所欲言，發現彼此的微細缺點而貶損一下，更是刺激。

因此，像他這樣寫文章正面誇讚我，讓我非常不舒服。請別誤解，這絕對不是一般的「不好意思」。

其實，他的誇讚方式非常高明。不愧是作家。使用精湛的修辭法淡淡地誇讚。完美得讓人感動。但是被這種高明、完美而淡淡的方式誇讚，讓我直冒冷汗。

就好像使勁把小便撒得很遠的時候，冷不防旁邊的朋友誇讚起來，

「不愧是原研哉撒出的尿，角度、距離和勁道，都那麼藝術。那個氣勢甚至讓我們一起撒尿的朋友感到焦慮。」

這種感覺如何？

可是，我已經開了個展，也不能就此停止撒尿。只能扛著他的「美言讚語」，笑吟吟地表演到最後。

而且，我很早以前就有種感覺，有人被鮮明的手法誇讚時，往往誇讚者看起來比被誇讚者更高一等。誇讚者的從容、能看出值得誇讚的內容的慧眼，以及為突顯被誇讚者而自退一步的姿態，自然而然顯得他的人格高人一等。

地方選舉時，常常看到知名的國會議員下鄉為候選人站台演說，比起站在旁邊點

頭如搗蒜、不停鞠躬的候選人，任誰都覺得情義相挺、口沫橫飛的國會議員更顯氣派。

當然，我百分之百感謝原田宗典，而且百分之九十九點八的感動。但還有百分之零點二的不舒服，讓我無法對朋友率直道謝。

「唉呀，真是一篇美文。耽擱你忙碌的時間，真是抱歉。但我讀了以後，好像你反而比被誇讚的我顯得高明。」

朋友一時無語，然後生氣地說，

「果然就像你說的話。被誇讚者能這樣大言不慚嗎？」

他生氣也不無道理。確實是我拜託他寫解說文的，吐露這麼不領情的感想，雖是朋友，也是失禮。何況他是被迫接下這個麻煩工作，一定是在痛苦中擠出這篇文章的。

我想，應該是我們不習慣站在對第三者解說彼此的立場而感困惑吧。這一定是無法理解彼此立場不能顛倒的緣故。

老實說，我在寫這篇文章前，電話響了，是出版社拜託我幫原田宗典的散文集寫解說。這個突然降臨的復仇機會怎能錯過，不用說，我當然是暗自竊喜地接下。

244

拉麵碗的浪漫

拉麵碗的邊緣必定有圖案。一般都是連續的帶狀渦形紋，這也可以稱為麵條紋嗎？不過，也有的圖案是蟠成一團的龍。

多年以來，我一直不解為什麼是渦形和龍形圖案？直到我數度參觀台北故宮博物院的展示品後，終於解開這個疑問。簡而言之，龍的根源就是渦形紋。

台北故宮博物院展示的中國文物，從古代的甲骨文到明清時代的陶瓷器，多彩多姿，百看不厭。每一件展示品的表面蓋滿極盡細緻的圖案，那種固執的能量令觀者懾服。

面對那種倡言「文化就是以裝飾覆蓋物體表面」的能量，讓日本人淡泊的感性為之怯步。

246

那種裝飾圖案的代表是龍。

牠始見於殷周到前漢時期的青銅器上。所有的青銅器表面都密密麻麻覆蓋著一定的圖案。

以喜歡簡素的日本人來說，物品表面光潔沒有任何圖案，不是很好嗎？但中國的文物不允許是光潔的表面，而是要徹底地填滿圖案。而且，那些圖案都不是具象的圖案，而是讓人聯想到迷路的幾何學圖案。也就是所謂的渦形紋。

「難道，麵條紋的根源在此嗎？」

我坦然接受。

的確，渦形紋在平面上可以一筆畫盡，非常方便，形狀也容易畫，所以用為文化黎明期的裝飾圖案。

但是仔細觀察後，發現渦形紋也有各種樣式。有的前端有個類似撲克牌黑桃形狀的頭。有的從漩渦狀的身體中又分出漩渦狀的圖案、好像長出手腳……。我凝視許久，突然領悟，啊！這大概是龍的起源吧。

龍是想像中的動物，被太多的傳說過度渲染，因此不曾試著跳脫文學逸話的方式，來討論它成為紋飾的造型過程。但青銅器上類似長出四肢的蝌蚪圖案，就是青蛙，不，是龍發生的起始，則毫無置疑的餘地。

要以圖案填滿物體表面的熱情，產生了渦形紋，進而從它多樣的造型變化中，「認定」是具有手腳的「生物」外形特徵。

從事造型工作的人，可以接受這樣的解釋。

一般人認為，龍是先有傳說，畫師再根據傳說畫出其形，但我認為這是錯誤的說法。

我覺得應該是，一旦被認定的龍，漸漸獨立走出自己的路，加上滾雪球似的傳說推波助瀾，牠得到龍鱗、龍鬚、長鼻，以及四趾或五趾不等的龍爪，逐步君臨裝飾美術的世界。

不管東洋或西洋，以圖案覆蓋物體表面的衝動，必定繫於某種威權與權力的示威行為。

歐洲絕對主義時代的巴洛克和洛可可，象徵回教威信的伊斯蘭圖案，或是密密麻麻文字聚積的經典和法典。這些高密度的記號聚積中具有難以形容、有如光環的力量。

這是只有極致技巧和漫長時間才能達成的可畏成果。這種東西不可能不在接觸到它的人心裡掀起波浪。因此它會被某種權力的示威行為利用，也不難想像。

從原本只是覆蓋物體表面的效果性渦形圖案中衍生的龍，可以輕易覆蓋在水壺、

248

青銅器表面的渦形（龍）紋素描

石柱等任何形狀的物品表面。老虎和野豬很難蟠踞在柱子上，但龍可以輕易做到。即使是天然石塊那樣不對稱、且呈有機形狀的物體表面，龍也可以毫無困難地蟠踞其上。

也就是說，作為物體表面複雜裝飾而產生的渦形紋，因為得到了手腳和頭，被認定是一種虛擬的動物，而冠上「龍」的名稱。牠在廣大的中國領土中，與權威膨脹、不斷展現威行為的權力密切結合，並隨著各式各樣的傳說走上其進化之路。

我帶著這個推論，回溯觀看這些展示品，我的想像變成確定，雖然只是我個人的推論，但我對這個「渦形與龍」的解釋有點自信。我想把這看成是一個壯麗的裝飾藝術的進化浪漫，您以為如何？

在我們日常生活中，殘存在麵碗邊緣的漩渦和龍雖然只是形式化的圖案，但其中凝聚了中國四千年裝飾的「開始」與「結束」。

建築師的通心粉展

我辦了一個通心粉展覽會。

並不是多方收集現有的通心粉來展示。這次展出的通心粉，都是第一線建築師的原創設計，總共有二十件。

為什麼是建築師？又為什麼是通心粉？這兩個疑問和這個展覽會的宗旨有很大的關係。

這個展覽會的發端，始於我接到新日本建築家協會的委託，要擬訂一個企劃，廣泛向一般人介紹建築師的活動情形及創造性，以喚起生活者對建築師的興趣。

這個團體每年以相同的主旨舉辦「建築師與模型展」，可惜一直欠缺人氣、搞不起來。其實，建築模型是細看之下、饒富趣味的東西，可以了解好不容易到達實際

建築的思考過程，是非常優質的物品。

但是，無數的模型一件件仔細觀看、解釋，實在有點累，而一般建築展，幾乎都是模型展，難怪不引人注意。因此，要把建築師更有印象地介紹給世人，需要全新的方法。

我最先想到的是，讓建築師走下建築的舞台。

建築家這個職業，通常是透過都市和建築計畫而與社會連結，這個形象是知性的同時，也有一點難解。關於建築的解釋，總是夾雜著艱深的理論，一般人的單純意見與感想，似乎沒有插入的餘地。因此，需要先拆除這個障礙，讓他們走入容易讓人理解的地方。

而讓他們從建築高塔下來、走到廚房附近的結果，就是「通心粉」。

選定通心粉作主題，當然有我的理由。我曾經稍微研究過麵類的設計，發現通心粉是一種相當深奧的構造物。

相對於一定體積的表面積比例、麵溝的深度、厚度、大小等條件不同，附著醬料的比例會有微妙的差異，味道也大相逕庭。又因為是需要烹煮，如果受熱不平均，就會夾生。另一方面，通心粉是工業製品，必須是可以大量生產的形狀，而且是食物，必須有引起食慾的可口外形。真是愈想愈麻煩的東西。

252

因為是使用可塑性極高的麵粉，基本上什麼形狀都行。而這什麼形狀都行，是經過漫長歷史中的種種嘗試與錯誤，以「好吃的形狀」為目標而走出的進化之路，因此，它簡直就是可以稱為「口中品嚐的建築」的有趣設計對象。

日本有烏龍麵、蕎麥麵、素麵等麵條類的設計，這是以簡素為宗旨的日本人生活感所產生的「和」的造型。

同樣的麵類設計在義大利，發想就不一樣。他們藉著麵粉的變換自在型態，貪婪地挖掘味覺的多樣化，以拉丁人盡情享受食物世界的熱情與食慾，嘗試多樣化的設計，這一點是他們的特徵。

這次受邀設計通心粉的建築師們，不愧是建築師，很快就能理解這個宗旨，也沒有延遲繳件，在截止日期以前，陸續送來正式的設計圖。我驚訝他們的認真態度，也深深體會到建築師的職業能耐。

好奇心強，挑戰新事物就喜不自勝，這種性格和設計師一樣。但他們不喜歡虛華和奇矯，能認真整理思考各種問題，從正面解決問題。對於料理，他們是那種從麵粉的組合、烹調方法到食譜都要敘述詳盡，還會展開想像的翅膀，巨細靡遺地交代盤子、擺盤、葡萄酒、燈光、裝潢以及侍者談吐等應當如何。參加展出的從高齡老手到新銳的年輕人，都是非常活躍忙碌的人，但他們對烹調方式和擺盤都附上詳細

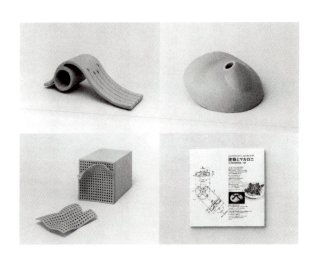

引自「建築師的通心粉展」
奧村昭雄「I flutte」（上左）、葛西薰「OTTOCO」（上右）
宮脇檀「punching 通心粉」（下左）
書籍《建築與通心粉》（下右）

的解說。看著他們送來的設計圖，我激動不已。

我認為，在這對談新現代主義和純粹主義等種種事物、看似複雜的建築和設計世界，若對談基本生活細節沒有豐富想像的創作者，無法引導今後的時代。對一般生活者具有影響力的，不是聳入雲霄的巨大建築，而是身邊的住宅展示場，因此，只有在這個部分具有啟蒙作用的想像力，才是我們需要的建築家創造性。

小小建築細節的累積，創造出都市和文化。

這次展出的通心粉，都是放大約二十倍的模型，與建築師的設計圖和設計心得擺在一起展出。附上插畫家兼料理評論家こぐれ ひでこ（Kogure Hideko）的模擬烹調和解說，光鮮地迎接開展之日。

開幕酒會上也提供試做的通心粉，青山 SPIRAL 會場人潮洶湧。有幾位建築師親自下廚調製醬料，那個模樣實在太投入，在人多嘈雜的會場中，幾乎無人察覺他們是建築師。

活字的去向

首爾的朋友傳真過來。簡短的英文，抓住要點的簡潔文字排列，令我感慨不已。

現代感的無襯線字體、帶有適度緊張感的寬鬆配置。地址、電話號碼、傳真號碼等一目了然。

本文只寫了幾條要點，沒有無謂的寒暄，但絕不讓人感到失禮。作為以數位方式飛舞在國際空間的文書，相當灑脫。

最近幾年，街頭巷尾常見的龍飛鳳舞文字讓人印象深刻到無言以對，我不禁思考起活字在新科技中的前景。

猛然發覺，最近「活字」的尊嚴已經相當稀薄。我實在不太想高舉「尊嚴」這個詞，縱使還有這種東西，假裝視若無睹、或是遠遠偷瞄一眼就好，然而，想到活字

256

目前所處的狀況，我忍不住有股衝動想為它那寂寥的尊嚴做點辯護。

為了慎重起見，我要聲明，這裡的「活字」，並不是比喻「言論」或「出版活動」，也不限定是活字印刷的鉛字，而是包括照相打字機、文字處理機和電腦螢幕顯示的所有文字，簡言之，就是除了手寫以外的視覺化文字。

首先，試想一下自己寫的文章第一次變成活字時的感動。應該所有人都經驗過。自己的稿子以活字呈現的風光姿態，有種莫名的感動。那種感動究竟是什麼？

我無法貼切地形容，但在過去，活字的四周似乎圍繞著一點文化障礙。活字的周圍，確實有一種尊嚴暗示著：「你以為拼命寫的東西就能輕易變成活字，那太天真了！」

因此，寫下的東西變成活字，會帶來「突破那個障礙」的微微成就感。極端而言，文字若能到達印刷的領域，就能以恰如其分的待遇得以享受穩坐紙上之禮。

在活字方面，文字若能到達印刷的領域，就能以恰如其分的待遇得以享受穩坐紙上之禮。

我們的世界稱這個排列文字的技術和方法論是印刷術。極端而言，它的歷史始於人類發明文字，即使從古騰堡（Johannes Gutenberg）發明的活字印刷算起，也有五百多年的歷史。

文字的形狀、大小、間隔、一行的文字數、行距、還有留白等，都反覆經過無數

的嘗試與錯誤。

即使是日本的明朝體，筆寫文字進化到現在的形狀，也是經過漫長時間的改良與研究。直到現在，還在進化中。

亦即，我們對印刷術的高度意識，讓活字文化產生深度，從中衍生的緊張感也支撐著活字與活字化語言的尊嚴。

但是現在，這個印刷術失去了緊張感，顯得軟弱無力。科技簡化了語言變成活字的過程，鈍化了社會對印刷術的認識。

在數位化剛開始時，構成文字的點（dot）還很粗糙，儼然是活字代用品的時期還好。到了它稍微進化、和活字難以分辨的現在，就成為問題了。在眼睛難以看出的層次，它確實惡化了文字的水平。

我每次看到拉長或壓扁的全形文字、或是傾斜的文字沉重地印在企劃書和賀年片上時，就感到一陣無力感。真的很想像盆栽被捶壞的頑固老頭一樣大聲喝斥。但一般人一定覺得「這有什麼不可以」，所以我也不能發洩我的憤怒。

當然，新的時代有新的印刷術出現固然是好，擺出對活字的微妙姿態，對溝通來說，毋寧是件好事。

而且，在電腦螢幕這個新的文字資訊舞台中，活字的真實意義也漸漸改變。那也

正是我們現在面對的課題。

但那絕非是允許對印刷術的無自覺鬆懈。科技安排了任何人都能輕易操作活字的狀況，但能操縱這個現象的文化還沒追趕上來。

優美展現樣式和作法的，不只是茶道和花道世界。另一方面，在傳真和網路等數位化文字變換自在、飛來飛去的今天，書信的形式依然如故，也不見得就是好。

我們有必要摸索配合科技進化的新活字文化哲學。因為活字的新去向，也是語言的未來去向。

十1──歡迎國文考試入題

最近，我寫的文章常常成為大學入試的國文題目。我並不覺得特別困擾，而且樂觀其成。今年（二〇〇九）尤其奇怪，因為去年出版的《白》，被東京大學、早稻田大學、學習院大學、成蹊大學等十多所大學引用，成為入學考試的國文考題。我雖然覺得光榮，但也有些擔心。因為《白》是一本薄薄的小書，他們挑選的部分不同，但都是圍繞著「白」的概念而論述。有些大學甚至挑選出題的部分都一樣。因此，同時報考其中幾所大學的學生，一定不少人對國文試題似曾相識。當然，考題都是各大學的最高機密，我事前並不知道。只是這些考題後來集結出版時，因為牽涉著作權，寫信請我授權，我才知道。這些信中都附帶著已經試題化的文本。

我並不打算在這裡談如何解題。我也無意侵犯出題和解答的妥當性。國文考試並

260

不是情緒測驗，也不是測試批評性，只是一種是否有邏輯性的測驗。因此，問題是為了了解答而做。只要了解為什麼出這樣的問題，自然而然能鎖定解答的範圍，毫無情緒性或作者的解釋等插入的餘地。

不過，我還是勇於表白，看了試題後，我對自己所寫的文本，不時產生暗示「也可能有這樣寫的餘地」的心情。作者總是在思緒逡巡中產生語言，在遲疑和躊躇中掌握語言，在左思右想中重複語言。對作者而言，著作經常孕育著「不那樣寫」的可能性。語言雖然固定下來，但不那樣寫的可能性依然殘存。可是，從第三者來看，寫下來的文本就是完結的前提，是阻斷其他所有可能性的絕對條件。如果沒有這個前提，試題就無法成立。這樣還好。

不時讓我神思慌亂的，是下面這種試題。這種試題經常在題目的最後面。

「下列敘述中，哪一段是這篇文章中沒有談到的？」

試題後面列出幾段文字。內容相當多。我看到時，悄悄生起一種感覺，像在斥責我「也可以這樣寫」、「也可以這樣說」的可能性。出題的人應該不是為了激怒作者而出這種題目。但對作者來說，這種試題就像是高明的評論。對那些因為錯誤答案中含有「或許應該這樣寫」的內容而選擇這個答案的人，我有些抱歉。他們那預感「作者應該有這樣寫的可能性」的敏銳感受性，成了誘導錯誤答案的陷阱。

我的書被許多大學採用為試題，我當然高興。我是設計師，並不是作家或評論家，但仍希望把我在設計領域的思考產物，當作工作的一環，回饋給社會。本來，語言就不是文藝家或批評家獨有的東西，深究某項專門才能獲得的經驗與認識，應該置換成語言，廣為流傳。數學家、生物學家、漁夫、設計師都一樣。應該攀上各自專門領域的大樹，看到只有那裡才看得到的風景，再用語言把那個風景轉述給世界。

進一步說，設計師應該多說自己活動背景中的思索與感受性。設計是人類營造生活環境、研擬每一個營造計畫的智慧。它不是經濟，也不是政治，而是在金融經濟和文化摩擦傾軋的今日世界中，處理今後必需的合理性與感受性的領域。在資源與環境、形象與消費、都市與空間、資訊與溝通的人類多樣化活動中，設計中存有毫無傾軋、但有親和均衡的智慧與美意識。政治的限界就是國家的限界，但設計概念沒有國界。如果全世界的人都可以同時接觸合理性的介面，世界會變得聰明一些。

試著尋找也稱為「感覺和平」的智慧方式，就是設計。它的開端還是在社會和世界這邊。

邏輯，並非歸於言語結構和數理邏輯整合性之物。它存在社會機制之中，在生活於現代的人們心裡之中，也藏在自然神意之中。反覆撐竿探索這些東西的設計，就是透過每天的活動，磨練通用於全世界的邏輯。因此，從中產生的語言帶有廣泛的

262

趣味，並真心希望受到活用。

把設計化為語言，是另一種設計。我曾經那樣寫過。看到我的文章變成試題時，我不禁狂妄地生出野心，想用設計的語言生出更新的邏輯，與詩相比也毫不遜色的新鮮邏輯。因此，我懇切拜託出題的考官們，如果今後又發現適合的文章，請別猶豫，儘管拿去入題。

我們要在米蘭舉辦一場向全世界介紹日本人造纖維的展覽會。為了趕往會場，我獨自在巴黎機場等候轉機去米蘭。清晨五點鐘。距離登機時間還有兩個小時。

「人造纖維」如同字面所述，是人類製造出來的纖維。不是絲、棉、羊毛、麻等天然纖維，是從石油提煉的原料製造出來的纖維，作為昂貴的絲的替代品。如同尼龍絲襪所象徵的結實、柔軟而有彈性的人造纖維，在現代生活中不可或缺。在高度成長的輝煌時期，日本大量生產衣服用的人造纖維，是外銷商品的重心。但在今天，衣服用人造纖維的生產，已經大部分移轉到印度和中國。因為日圓升值和高漲的人事費用，讓日本已經無力競爭了。

但是，日本的人造纖維並沒有完全廢棄，反而運用更高度的科技，創造出與天然

纖維不同的素材世界。寬度只有頭髮七千五百分之一的奈米纖維、比鐵還要牢固的碳纖維、可以立體成型的 modeling fiber、三方向線六十度交叉的三軸織物、像金屬一樣帶有導電性的導電纖維等等。用途遍及人工血管、風力發電機葉片、飛機的機身等環境全體。亦即，日本的人造纖維已經確確實實成熟至像是製造天然的表皮細胞似的尖端素材。只是這些東西不像衣服那樣顯眼，不引人注目。因此，我接下的案子，就是希望以淺顯易見的形式，宣傳這些纖維的潛力和可能性。業主是經濟產業省。

我的專門領域是傳達。不是製造「物體」的設計，而是製造「事情」，也就是製造人們腦中的事件。做出能夠淺顯易懂其潛在性及可能性的事件，也是我工作的範圍。因此，我當然不採用明確顯示人造纖維魅力的可視化路線，而是採用「展覽會」的手法，展出地點則選中米蘭。展覽會是可以親自到場直接接觸、體驗物體的媒介，可以確實地訴諸身體感覺，要傳達比喻為活細胞的智慧纖維感觸，只能這麼做。另外，每年四月，米蘭都會舉辦盛大的家具展「MILANO SALONE」，群集此地的製造業者、設計師、媒體關係者、買主，以及喜歡設計的人，超過三十萬人。要多方面宣傳超越服飾領域、遍及環境全體的人造纖維魅力，沒有比這更理想的場地。

展覽會上實踐性地展示尖端素材的獨創性用法。思考展示創意的不只是我，還有建築師、工業設計師、室內設計師、服飾設計師、媒體藝術家、植物藝術家等多人參加，擴展發想的幅度。我也邀請汽車廠商和高科技家電廠商等企業參加這個企劃，動員一切可能的才能、感性與技術。

以關鍵詞來表現展覽會，是我的一貫作風。這次揭櫫的關鍵詞是「SENSEWARE」。過去，我用過「RE-DESIGN」（デザイン再考）和「HAPTIC」（五感の覚醒）等詞舉辦展覽會。這種象徵展覽會企圖與方針的語詞，也有助於人們理解、鑑賞製作的端緒。

「SENSEWARE」意味著激勵人類創作意圖的素材或媒介。例如加速石器時代進化的「石頭」、讓印刷、活字文化飛躍發展的「紙」。展覽會的主旨是把人造纖維當成引導人類製造全新物體的「SENSEWARE」，具體描繪出這種新媒介喚醒的創作世界是什麼樣的世界。

製作這項展覽，先從纖維廠商提供的尖端素材定向開始。理解素材本身並研究其特性後，思考合適的創作者。這有點像電影或戲劇的選角作業。創作者是充滿個性的演員。能讓有鑑賞眼光者叫好的精湛演技和充滿實驗性及意外性的創新演技，都很重要。我邀請日本高科技廠商和大學研究人員加入的理由，是因為高超的舞台

266

表現中不能缺少沒有破綻的圓熟科技。我讓演員們理解展覽的概要和他們各自的角色，如果不能在這個理解的延長線上進行作品製作，「事情」的腳步就會參差不齊。

我把展覽會宗旨和委託要點、連同選定的素材樣本及用法解說資料，一併送到創作者手上。「TOKYO FIBER '09 SENSEWARE」展於焉開始。

從決定舉辦至今約一年。找齊創作者迄今也約半年。經過龐大的作業過程，所有展示品正正往米蘭集結中。活用不織布可塑性做成的人臉和猴子臉的三度空間面具、包覆柔軟表皮的微笑汽車、透光混凝土製造的小涼亭、像動物一樣可以自在變換形狀的柔軟沙發、像尺蠖一樣蠕動的清掃機器人……。這裡無法全部介紹完畢，那不只是嶄新的概念，也描繪出如詩一般的未來環境。那已是普通製品和商品的尺度無法測量的境界。因此，我們不是拿到米蘭接受評價。而是要去那裡掀開世界趣味的蓋子。

展覽會用的書籍也及時印好，按計畫用航空包裹在開展前日送到會場。為了小心起見，我和工作人員各自帶了二十本出發。我的手提箱裡塞滿了書。網站從半年前舉行記者發表會以來，不時更新內容，提供資訊。我也前往現地接受展前採訪。剩下的工作就是把展示品送到「米蘭三年展中心」（la Triennale di Milano）現場

安裝即可。位在米蘭市中心的設計館，為這個展覽會提供約八百平方公尺的一等位置。會場設置的協商和確認多如星數。先遣人員回報說一切進展順利。但我相信，當地還會有不可知的什麼事情等著我們。因為展覽會是活的，總伴隨著不能說是困擾或歡喜的未發生驚奇。

我辦過幾次這種展覽會。每一次都相信下一次才是最好的。就像游泳選手想要刷新世界記錄那樣伸直手指觸碰目標一樣，削尖我熱情的前端，勇往直前。坐在清晨的機場裡，感受那感覺底層滾滾而起的沸騰熱情。

「TOKYO FIBER '09—SENSEWARE」展、會場風景。

當體重超過九十公斤，身體就不再適合慢跑，因為會增加腳踝的負擔。我以前很喜歡跑步，參加過青梅馬拉松，順利跑完全程。但是，人不能勉強，必須做符合體型的運動，維持相應的健康。因此，這幾年我專心游泳。把身體交給水，讓身體在均衡的負擔下運動。我是以自由式為基本。因為蛙式換氣時的彎曲好像會對脊椎和腰椎造成負擔，所以長泳時以慢速的自由式為理想。

每次去水族館，看到巨大水槽中輕快游動的海豹。圓錐形的海豹在陸地上行動遲緩，可是一到水中，紡錘型的身體就輕輕融入水裡、毫無阻礙的隨意游動。只是稍微動一下前肢，瞬間滑過我的眼前。那時候的海豹似乎得意洋洋，裝模作樣地睥睨人們。那種氣氛其實蠻舒服的。因此，當我的身體完全變成海豹形狀以後，我就以

牠為範本，勤於游泳。我盡量不晃動我滾圓身體的中心軸，不費力地以左右擺動的方式輕鬆換氣、伸手划水。這是手腳配合的二拍滾動式。感覺像在水中優雅行走。

看過我優雅泳姿的人似乎都印象深刻。順便一提的是，海豹在陸地上看似應付不了龐大身軀的壓力、一副痛苦昏厥的樣子，但一到深水處，水壓會使牠的身體變得苗條而動作敏捷，順利捕獲獵物。我在設計的時候，也是因為緊張而凝聚感覺以捕捉創意的獵物，所以對海豹這點頗有共鳴。

當然，我不是沒有把身體弄苗條的心意。五十歲以後，萌生注重身體的意識，體重並沒有增加，所以只需慢慢讓肌肉緊實即可。我想把人生的智力及體力巔峰設定在六十五歲。雖然記憶力漸漸衰退，但忘掉比較好的事情也增加了，所以忘卻力有時候也是有益的。因為人的經驗值漸漸增加後，會變得老奸巨猾。還有，我不曾把身體鍛鍊到極限，因此，九十公斤的龐然身軀，大有改善的餘地。我想活用這個餘地，在我迎向六十五歲時，將我的人力發揮到最大。

這個開場白有點長，主要是說我喜歡把身體放在水中。而且是熱水比冷水好。如果是日本人，肯定會想到溫泉。沒錯。但在溫泉中游泳，是不識趣到極點，應該讓身體悠閒飄浮在至福的液體中即可。我喜歡旅行，也喜歡溫泉，工作外出時，本能地探尋澡堂和湧泉。網路發達以後，旅途中搜尋溫泉更有效率。

我在伊斯坦堡時，毫不遲疑地去公共澡堂泡澡。在英國經過巴斯街時，也會中途下車，走訪街名由來的浴場遺址。路經法蘭克福時，也下榻在威斯巴登（Wiesbaden），嘗試羅馬式的混合浴。在加州的納帕谷時，泡過卡里斯多加（Calistoga）的泥漿浴。也在夏季和冬季兩度走訪我敬畏的建築師彼得·祖姆特（Peter Zumthor）設計、位在瑞士阿爾卑斯深山的 Therme Vals 溫泉浴場。

就在前幾天，我因為演講順便去比利時，特地從布魯塞爾搭乘兩個半小時的電車，到名為 SPA 的小鎮去做 SPA。據說 SPA 這個詞就是源自這個小鎮，SPA 的元祖感覺究竟如何？激起我的興趣。但是時間並不充裕，行程緊湊得早上五點半離開飯店、傍晚又趕回布魯塞爾搭機離境。

那是湧出「SPA之水」的天然水源名勝，鎮外的小高丘上有溫泉設施。沿著蒼翠欲滴的小路爬上小丘，原來是座現代的玻璃建築，絲毫沒有歷史的風情。比利時人說「湧出之物」帶給人們最大的療癒，叔本華也說第一藝術是「音樂」，其次是「湧出之物」。

這個SPA的現代建築裡面看不到水源，但湧出的氣泡和噴出的水勁超強，尤其那個很像潛望鏡的管子噴出的熱水勁道，強到如果姿勢沒站好、會扭到脖子的地步。我在櫃台買了泳裝，迅速換上後，泡入室外的大水池。水溫剛好，我露出脖

子，承接管子噴出的水柱，簡直像有一千雙手在敲打我的肩膀。

接著按摩。因為沒有預約，能做的按摩項目有限。既然來了，總要試試看，就做二十五分鐘的短暫按摩。按摩室色調全白，整潔美觀，架上的精油和美容液的包裝都是纖細的白色。我橫眼看著那些東西，像海豹一樣，緩緩把巨大的身軀躺在按摩台上。

開始按摩後我才知道是「臉部保養」，真是丟臉。但驚慌也於事無補。不久，愉悅感凌駕了滑稽感與無意義的抗拒，我在不知不覺中沉入睡眠。

驀然已是後記

一九九〇年底開始，我在《小說新潮》以「創作那個」為題，開始連載。不是幫設計雜誌、而是幫文藝雜誌寫稿，這點是很奇怪。對於寫這種奇怪的文章，我興趣不小，有心試試這不習慣的辛苦。

果然，每月都是辛苦的連續，在反覆逼近的截稿日期中，四年多的歲月過去，連載超過五十回。

老實說，我本來就不討厭寫文章。這一點，好友原田宗典的序中有提到。高中時如果沒有遇到文章寫得比我好的原田，我或許會以寫作為志。幸好這個文才斐然的朋友出現，讓我在人生的叉路口毫不猶豫地選擇在設計方面建立自己的陣地。

雖然建立了陣地，但設計師的經驗，就像放著不管就難以收拾的舊報紙、舊雜誌

274

一樣，堆積在腦中，不斷膨脹，讓我忍不住想再度用語言整理這個狀況。

或許察覺到我這種心情，已經成為作家的原田在某個展覽的開幕酒會上，介紹文藝雜誌的編輯給我。

因為工作的關係，自由撰稿和新聞記者這些專業寫作者常在我身邊打轉，我難得有寫文章的機會。不能因為想寫，就厚著臉皮自告奮勇地去寫，似乎是文章世界的不成文規定。這和在KTV裡想唱歌、麥克風總會輪到的情況不同。

因此，我就像五○年代珍惜那好不容易得到的棒球手套的少年一樣，珍惜我得到的寫稿機會。當然，嘴巴說珍惜，但技巧方面還是像剛得到手套的少年那樣，連滾地球都會漏接似的七顛八倒。

不過，這個連載還是在編輯的努力下慢慢成形，繼續集結成本書。不對，說繼續，聽起來好像有繼續下去的價值，這種說法不正確。其實，這是好不容易得到的連載空間，如果編輯告訴我要中止，我可能會像不知感恩圖報、咬著骨頭不放的狗那樣呲牙怒吼。編輯們大概也很猶豫是否要拿走我嘴裡的骨頭吧。因為連載所占的空間很小，難以取悅的文藝雜誌讀者大概也沒精神一一抱怨，在沒有投訴的情形下，得以長壽。

另外，我想寫寫這個連載帶來的幸福副作用，就是我對設計的想法能夠更柔軟膨

脹。感覺性的設計行為往往讓尖銳的緊張感在心情中不斷增殖，當以語言的形式陳列出來時，它會改頭換面成意想不到的溫暖故事。這個發現，在設計師經歷中，也是意義深遠的體驗。

我要再次向協助本書的編輯則定佐知子、塩澤則浩、杉原信行等人致謝。另外，也要向連載之初即協助本書出版的的崎淳子、彙集本書內容的櫻井幸夫、裝幀室的望月玲子表示感謝。最後，也藉這個機會謝謝好友原田宗典及內人。

一九九五年九月

原研哉

後記的後記

十五年前寫的後記，是我解說出版前作時感想的重要文本，因此無法割捨。另外，本書再度發行，對襄助前作出版的諸君，感謝之意當然繼續存在，因此，在總結「十＋3」三篇新文後，有必要再說幾句話。

首先，我要向協助「＋3」出版的平凡社的下中美都和編輯福田祐介表達謝意。因為寫這三篇新文章，讓我得以面對舊作、重拾年輕時的感覺。那是意想不到的愉快作業。再次感謝他們看出本書更新的可能性。

為了打發前往米蘭途中的無聊，我帶了新寫的三篇文章，想起談到工作時的興奮。只是，現在的工作比以前重大而複雜，因此，內容也顯得比較沉重複雜。或許我應該再細細分類、在不同的工作段落中寫一些輕妙的隨筆。「SPA行」是為紓

解米蘭之行的疲累，但畢竟是工作空檔的急行軍，不是休假。車窗外新綠耀眼的比利時風景，依然是我記憶深處的美好影像。那鮮明的記憶與重新付梓的新書影像重疊。

二〇〇九年五月

原研哉

Originator 02

請偷走海報！
原研哉的設計隨筆集

日文書名	ポスターを盗んでください +3
作者	原研哉
譯者	陳寶蓮
責任編輯	王正宜・蔡佳展
日文版美術設計	原研哉
中文版封面・內頁構成	王正宜

出版	光乍現工作室｜IDEAfried Studio
	台灣台北市 100 羅斯福路二段 150 號 5 樓之 1
	5F-1, No.150, Sec.2, Roosevelt Rd.,
	Taipei City 100, Taiwan
	Tel: 886-2-23672616｜Fax: 886-2-23672610
	www.ideafried.com｜idea@ideafried.com
經銷	大和書報圖書股份有限公司
	台北縣新莊市五工五路 2 號
	TEL: (02)8990-2588｜FAX: (02)2290-1658
製版印刷	中原造像股份有限公司
初版	2010 年 09 月
定價	450 元
ISBN	978-986-85736-2-8

國家圖書館出版品預行編目（CIP）資料

請偷走海報！
──原研哉的設計隨筆集
原研哉 作；陳寶蓮 譯 ──初版──
台北市：光乍現工作室；民 99.09
280 面；12.8×18.8 公分；（Originator 02）
ISBN 978-986-85736-2-8（精裝）
1. 設計　2. 日本美學　3. 文集
960.7　　　　　　　　　　　99014090